Guitar
FAMOUS COLLECTIONS
古典吉他名曲大全(一)

DVD
+MP3
Included

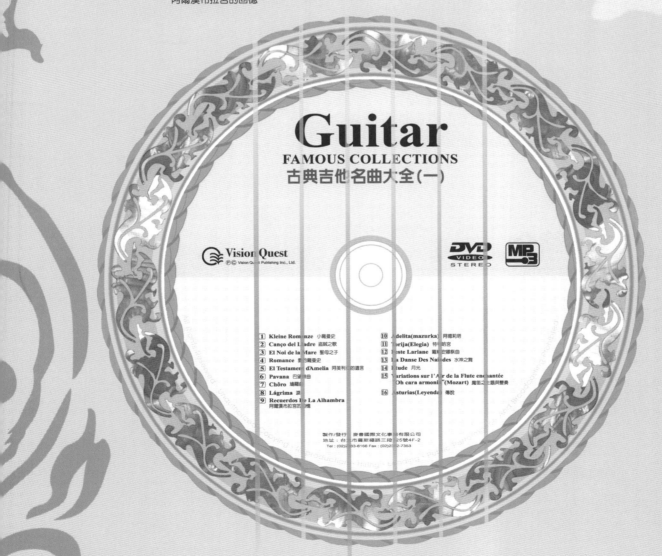

楊昱泓 編著

作者簡介 *about the author*

>
—————————————————————

楊昱泓　*Yang Yu-Hung*
‧台灣澎湖人
‧法國巴黎師範音樂院、法國國立CACHAN音樂院畢業‧主修古典吉他

經歷
‧真理大學音樂系講師
‧淡江中學音樂班指導老師
‧吉他印象室內樂團音樂總監
‧台灣吉他學會秘書長
‧台灣吉他學會理事
‧台灣吉他聯合交響樂團首席
‧台北古典吉他合奏團首席
‧龍門吉他室內樂團首席
‧台北市教師研習中心中小學教師古典吉他研習班講師
‧台灣吉他大賽評審

著有——「樂在吉他、古典吉他名曲大全（一）、（二）、（三）」
E-mail：yang.julien@msa.hinet.net

本書簡介 *about this book*

>
—————————————————————

　　不知您是否也曾心動於古典吉他名曲的浪漫與優雅，卻苦於找不到完整的吉他譜或因看不懂五線譜而無法親自彈奏，感受其中的美妙。

　　麥書文化編輯部為了讓更多人能彈奏這些美好的旋律，特別挑選了古典吉他中的16首名曲，並將其編奏成五線譜、六線譜並列的完整吉他套譜，另外還附上示範DVD、MP3，滿足您彈的樂趣、聽的享受及學習的效果，更加上音樂符號解說，古典吉他作曲、編曲家年表，希望有助於您更瞭解古典吉他的世界並有助於您的彈奏。

>CONTENTS>

古典吉他作曲（編曲）家暨‧吉他改編曲原作曲家年表

音樂時期的劃分	名家簡介
文藝復興時期 （Renaissance）	**法蘭西斯可-米蘭諾**（Francesco da Milano，1497-1543，義大利） **唐-路易士-米蘭**（Don Luis Milan，1561-1566，西班牙） **路易士-迪-那巴耶斯**（Luis de Narvaez，1510-1555，西班牙） **迪耶哥-比薩多爾**（Diego Pisadoro，1509-1557，西班牙） **阿隆索-穆達拉**（Alonso de Mudarra，1508-1580，西班牙） **約翰-道蘭**（John Dowland，1563-1626，英國） **吉洛拉莫-弗雷斯柯巴第**（Girolamo Frescobaldi，1583-1643，義大利）其曲子被改編成吉他曲
巴洛克時期 （Baroque）	**卡斯帕爾-桑斯**（Gaspar Sanz，1640-1710，西班牙） **韓利-普塞爾**（Henry Purcell，1659-1695，英國）..............................其曲子被改編成吉他曲 **羅貝爾-迪-維西**（Robert de Visee，1650-1725，西班牙） **安東尼奧-韋瓦第**（Antonio Vivaldi，1678-1741，義大利）..............................其曲子被改編成吉他曲 **珍-菲利普-拉摩**（Jean-Philippe Rameau，1683-1764，法國）..............................其曲子被改編成吉他曲 **杜米尼可-史卡拉第**（Domenico Scarlatti，1685-1757，義大利）..............................其曲子被改編成吉他曲 **喬治-費德利-韓德爾**（George Friedrich Handel，1685-1759，德國）.....其曲子被改編成吉他曲 **約翰-塞巴斯倩-巴哈**（Johann Sebastain Bach，1685-1750，德國）.....其曲子被改編成吉他曲 **西爾維斯-李歐波特-魏斯**（Silvius Leopold Weiss，1686-1750，德國）
古典時期 （Classical）	**路易吉-包凱尼尼**（Luigi Boccherini，1743-1805，義大利） **費爾迪南度-卡路里**（Ferdinando Carulli，1770-1841，義大利） **費爾南度-蘇爾**（Fernando Sor，1778-1839，西班牙） **馬諾-朱利亞尼**（Mauro Giuliani，1780-1840，義大利） **安東-迪亞貝里**（Anton Diabelli，1781-1858，維也納） **尼可洛-帕格尼尼**（Niccolo Paganini，1782-1840，義大利） **迪歐尼西歐-阿瓜多**（Dionisio Aguado，1784-1849，西班牙） **路易吉-雷格納尼**（Luigi Legnani，1790-1877，義大利） **馬迪歐-卡爾卡西**（Matteo Carcassi，1792-1853，義大利）
浪漫時期 （Romantic）	**法朗茲-彼德-舒伯特**（Franz Peter Schubert，1797-1828，維也納） **約翰-卡斯帕爾-梅爾茲**（Johann Kaspar Mertz，1806-1856，匈牙利） **拿破崙-柯斯特**（Napoleon Coste，1806-1883，法國） **安東尼奧-卡諾**（Antonio Cano，1811-1897，西班牙） **法蘭西斯可-泰雷加**（Francisco Tarrega，1852-1909，西班牙） **伊沙克-阿爾班尼士**（Isaac Albeniz，1860-1909，西班牙）..............................其曲子被改編成吉他曲 **嚴利凱-葛拉那多斯**（Enrique Granados，1867-1916，西班牙）..............................其曲子被改編成吉他曲 **路易吉-莫札尼**（Luigi Mozzani，1869-1943，義大利） **馬尼約魯-迪-法雅**（Manuel de Falla，1876-1946，西班牙） **丹尼爾-霍爾迪亞**（Daniel Fortea，1878-1953，西班牙） **米凱爾-劉貝特**（Miguel Llobet，1878-1938，西班牙）
近代時期 （Modern）	**何亞金-屠利納**（Joaquin Turina，1882-1949，西班牙） **馬尼約魯-龐賽**（Manuel Ponce，1882-1948，墨西哥） **貝南普可**（Joao Pernambuco，1883-1947，巴西） **約米利歐-普鳩魯**（Emilio Pujol，1886-1980，西班牙）

近代時期 （Modern）	魏拉-羅伯士（Heitor Villa-Lobos，1887-1959，巴西）
	奧古斯丁-皮歐-巴利奧斯（Agustin Pio Barrios，1885-1944，巴拉圭）
	費德利可-蒙雷洛-托羅巴（Federico Moreno-Torroba，1891-1982，西班牙）
	安德烈斯-賽高維亞（Andres Segovia，1893-1987，西班牙）
	馬利歐-卡斯迪爾尼歐伯-台代斯可（Mario Castelnuovo-Tedesco，1895-1968，義大利）
	亞歷山大-唐斯曼（Alexander Tansman，1897-1986，波蘭）
	雷吉諾-沙音-迪-拉-馬撒（Regino Sainz de la Maza，1896-1981，西班牙）
	薩爾瓦多-巴卡利塞（Salvador Bacarisse，1898-1963，西班牙）
	何亞金-羅德利果（Joaquin Rodrigo，1901-1999，西班牙）
	華爾頓-威廉（Walton William，1902-1983，英國）
	露意絲-娃可（Luise Walker，1910-1998，維也納）
	班傑明-布利頓（Benjamin Britten，1913-1976，英國）
	希拉多尼歐-羅梅洛（Celedonio Romero，1913-1996，古巴）
	摩利斯-歐亞那（Maurice Ohana，1914-1992，巴西）
	安東尼歐-勞羅（Antonio Lauro，1917-1986，委內瑞拉）
	亞貝爾-卡雷巴洛（Abel Carlevaro，1918-2001，烏拉圭）
	杜阿特（John W. Duarte，生於1919，英國）

現代時期 （Contemporary）	亞斯特-皮亞佐拉（Astor Piazzolla，1921-1992，阿根廷）⋯⋯⋯⋯⋯其曲子被改編成吉他曲
	史提芬-多格森（Stephen Dodgson，生於1924，英國）
	漢斯-威納-亨茲（Hans Werner Henze，生於1926，德國）
	拿西索-耶貝斯（Narciso Yepes，1927-1997，西班牙）
	彼德-史高索匹（Peter Sculthorpe，生於1929，澳洲）
	史坦利-梅爾斯（Stanley Myers，1930-1993，英國）⋯⋯⋯⋯⋯⋯其曲子被改編成吉他曲
	武滿徹（Toru Takemitsu，1930-1996，日本）
	朱利安-布林姆（Julian Bream，生於1933，英國）
	安東尼歐-魯意茲-皮博（Antonio Ruiz-Pipo，1934-1997，西班牙）
	李歐-布勞爾（Leo Brouwer，生於1939，古巴）
	約翰-威廉斯（John Williams，生於1941，澳洲）
	約翰-札拉丁（John Zaradin，生於1944，英國）
	卡洛-多米尼可尼（Carlo Domeniconi，生於1947，義大利）
	艾格伯特-吉斯莫提（Egberto Gismonti，生於1947，巴西）
	吉松隆（Takashi Yoshimatsu，生於1953，日本）
	羅蘭-迪恩斯（Roland Dyens，生於1955，法國）
	尼吉爾-魏斯雷克（Nigel Westlake，生於1958，澳洲）
	安德魯-約克（Andrew York，生於1958，美國）
	山下和仁（Kazuhito Yamashita，生於1961，日本）

【註】

　　以上所列的古典吉他音樂時期，是以古典吉他音樂本身樂風的發展來劃分的，和一般音樂史的劃分法不盡相同，原因是古典吉他經歷了一段相當長的「古典時期」。當"蕭邦"等音樂家所代表的「浪漫時期」樂風大行其道時，改良過的鋼琴竟然大受作曲家的歡迎，使得原本音量就較小的吉他相對地被冷落，以致於古典吉他仍得度過漫長的「古典時期」。直到西班牙吉他大師"法蘭西斯可-泰雷加"（Francisco Tárrega）的出現，才將古典吉他從「古典時期」帶入另一個「浪漫時期」。至於各時期的古典吉他作曲家或編曲家，由於不勝枚舉，無法一一列出，在此僅以較具代表性的人物為羅列的對象。

音樂符號解說一覽表

音樂符號解說

p	Piano　弱
mp	Mezzo piano　中弱
pp	Pianissimo　極弱
ppp	Pianississimo　最弱
f	Forte　強
mf	mezzo forte　中強
ff	fortissimo　極強
fff	forteissississo　最強
sf . sfz	sforzando　特強
rf . rfz .rinf	rinforzando　突強
fp	forte piano　由強轉弱
pf	piano forte　由弱轉強
D.C.	Da Capo　從頭重複演奏
D.S.	Dal Segno　從 𝄋 處重複演奏
Fine	結束
⑤=G，⑥=D	第五弦調成G音，第六弦調成D音
C.1	一琴格
arm.7	泛音，數字為手指輕觸之琴格
8dos.	二個八度音
⊕	Coda　樂曲尾段
⌢	Fermata　延長記號
~~	Mordent　由主音與低半音的助音快速交替構成的裝飾音
◁	Cresc.(crescendo)　漸強
▷	Decresc.(Decrescendo)　漸弱

專有名詞解說

(A)

Accel.(accelerando)	速度逐漸加快
Accent	重音記號
Adagio	慢板
Adagietto	稍慢板
Adagissimo	極慢板
Ad lib.(Ad libtum)	即興演奏
Affettuoso	充滿感情的
Agitato	激動的
Allarg.(Allargando)	逐漸減慢並漸強的
Allegretto	稍快板
Allegro	快板，輕快
Allegro non troppo	輕快但不過甚

Amabile	和藹的
Andante	行板
Andantino	小行板 (比行板稍快)
Animato	有朝氣
Apagados	消音
Appassionato	熱情的
Arg.(arpeggio)	分散和弦
A tempo	原速
Attacca	不間歇就開始下一樂章的演奏

(B)

Brillante	華麗的
Buriesca	滑稽的

(C)

Cadenza	裝飾奏
Cantabile	流暢的
Cantando	旋律如歌
Canto	主旋律
Commodo	自然
Con brio	活潑的
Con moto	加快
Cresc.(crescendo)	漸強的

(D)

Decresc.(decrescendo)	漸弱的
Dim.(diminuendo)	漸弱的
Dolce	悅耳的

(E)

Energico	有力量的
Espress.(espressivo)	感情豐富的
Express.(expression)	表情

(F)

Fine	結尾

(G)

Gliss.(glissando)	滑音
Grave	極緩行
Grazioso	優美的

(I)

Imperioso	高貴的
Insensible	徐緩的

(L)

Lamentando	悲傷的
Larghetto	稍緩慢的
Largo	極慢板
Legato	圓滑
Legatissimo	非常圓滑
Leggiero	輕鬆
Leggierissimo	非常輕鬆
Leggiero	輕快的
Lento	慢板
Loco.	原位置

(M)

Maestoso	莊嚴樂句
Mancando	漸慢而弱
Marcato	加強的
Meno	速度稍慢
Mesto	憂愁的
Misterioso	神秘的
Moderato	中板
Molto	非常
Morendo	漸慢而弱
Mosso	快速的

(N)

Nat.(natural)	還原音

(O)

Octetto	八重奏
Op.	作品號碼

(P)

Passionato	熱情
Perdendosi	漸慢而弱
Persto	急板
Pesante	沉重的
Piu animato	立即轉快
Piu lento	速度轉慢
Piu mosso	更活躍些
Pizz.(pizzicato)	撥奏
Poco	稍微
Poco a poco	逐漸
Pomposo	華麗
Presto	急板

(Q)

Quartetto	四重奏
Quintetto	五重奏
Quasi	類似

(R)

Rall.(rallentando)	速度漸慢
Rapido	急速地
Rasg.(rasgueado)	「撒指奏法」佛拉門哥的吉他彈奏
Religioso	嚴肅
Rinforz.(rinforzando)	突然變強
Rit.(ritardando)	漸慢的
Ritenuto	突然變慢
Rubato	自由速度

(S)

Seguido	連續的
Sempre	常常
Septetto	七重奏
Sestetto	六重奏
Sim.(simile)	與前奏法類似
Smorz.(smorzando)	漸慢而弱
Solo	獨奏
Sostenuto	持續不斷
Spiritoso	有精神的
Stretto	快速的
String.(stringendo)	速度逐漸加快
Subito	急速的

(T)

Tempo primo	速度還原
Ten.(tenuto)	保持著
Tranquillo	恬靜
Tr.(tremolo)	顫音，一個音或兩個音的快速反覆
Trio	三重奏
Tutti	全體奏

(V)

Vibrato	顫音
Vigoroso	強而有力的
Vivace	甚快板
Vivacissimo	甚急板
Vivo	輕快的

Kleine Romanze
小羅曼史

Composer 作曲

Luise Walker（露意絲-娃可）

　　露意絲-娃可（Luise Walker，1910～1998，維也納）是女吉他演奏家三巨頭中的一位，其他兩位分別是**瑪麗亞-路易薩-阿尼多**（Maria Luisa Anido，阿根廷）以及**伊達-普蕾斯娣**（Ida Presti，法國）。**露意絲-娃可**與**米凱爾-劉貝特**（Miguel Llobet）、**約米利歐-普鳩魯**（Emilio Pujol）及**安德烈斯-賽高維亞**（Andres Segovia）三位西班牙舉足輕重的大師有過接觸並求教於他們，是一位非常傑出的演奏家。她8歲時開始學吉他，第一次公開發表演奏是在14歲的時候，並且很快的受邀到幾個歐洲國家及美國作演出。在1940年任教於維也納高等音樂學校。在吉他演奏上，**露意絲-娃**可較善長於彈奏吉他室內樂的曲子；在作曲方面有短而美的小品，更有如為吉他而寫的管弦樂曲。值得一提的是，大部分的女孩子學音樂不是鋼琴就是提琴，而她卻選擇了吉他，原因是她父親非常喜歡吉他，因此才不要她學鋼琴或提琴。

　　相較於愛的羅曼史，此曲顯得含蓄，另一名稱之為小羅曼史。第一段留意低音緩慢富情感的表現，類似**魏拉-羅伯士**（Heitor Villa-Lobos，1887-1959，巴西）第一號前奏曲的風格；第二段的表現如德文 Lebhaft 所註明的，是活潑的；而第三段是全曲最感人的地方，演奏方式類似愛的羅曼史。

　　在彈奏本曲時，可先對照**魏拉-羅伯士**的第一號前奏曲以及愛的羅曼史。在第一段（第1到12小節）裡，是低音滑音奏法及中高音和弦交叉比對的作曲手法，彈奏時要有高低音對唱的感覺。在第2段（第13到24小節）中，特別是前1個小節，一開始的和弦音就要彈奏得乾靜俐落，並注意之後的「消音」動作，使第2段的節奏突顯。最後一段（第25到37小節）是以3連音的分散和弦進行，注意高音旋律要用無名指彈出，中音部分不可太強，整個感覺要彈得令人纏綿緋惻。曲終以第1段的前奏曲風再度出現，並作完美的結束。

譜內名詞解說：Lebhaft／活潑的　·　Breit.／自由的，無拘束的

Kleine Romanze

小羅曼史

Luise Walker

Getragen mitviel Ausdruck

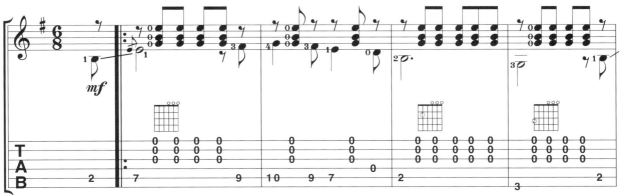

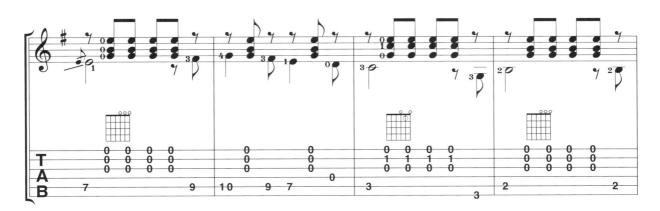

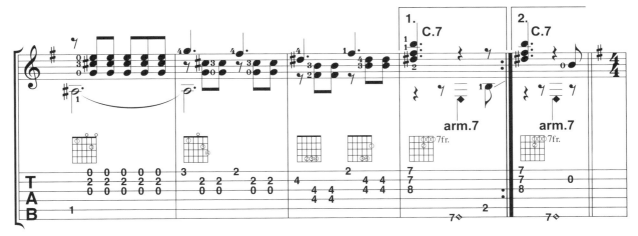

Lebhaft

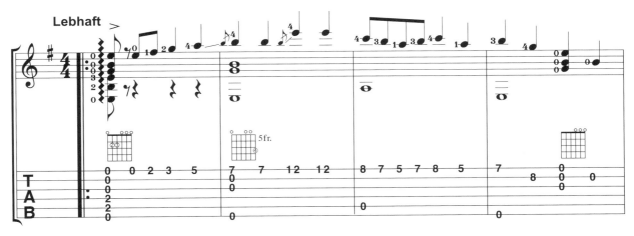

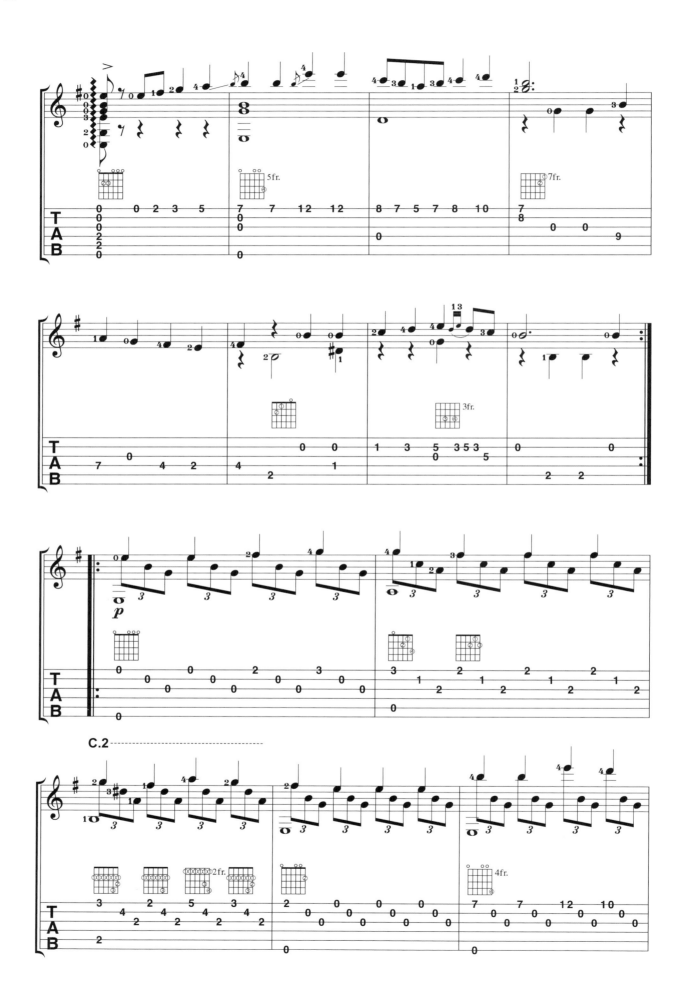

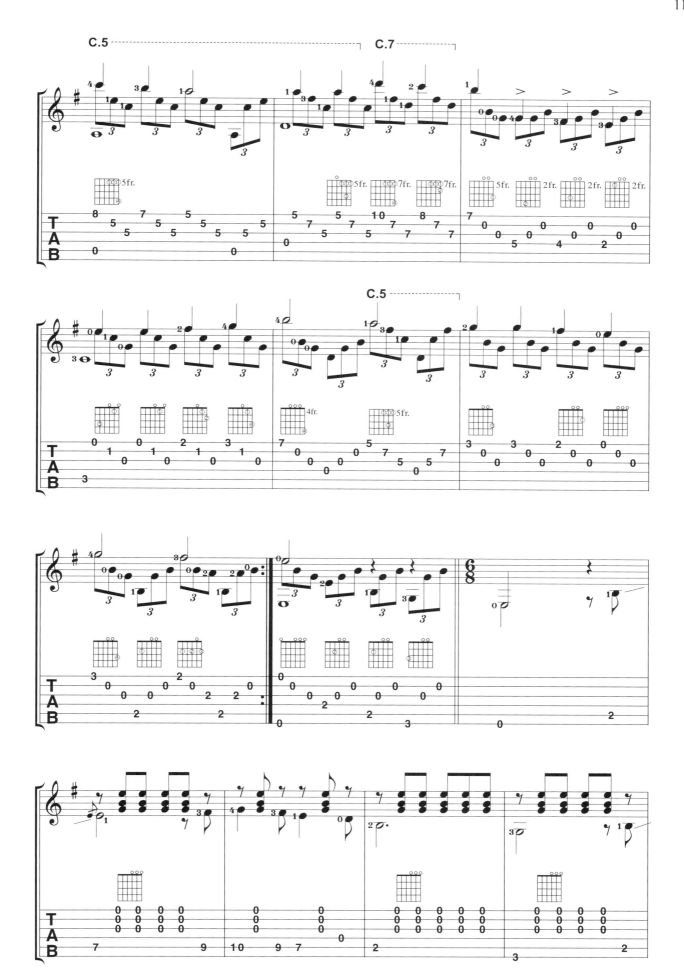

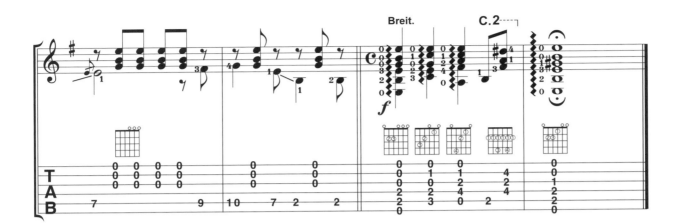

Canço del Lladre
盜賊之歌

Arrangement 編曲

Miguel Llobet（米凱爾-劉貝特）

　　此曲為**米凱爾-劉貝特**（Miguel Llobet，1878-1938，西班牙）的編曲作品是以他的故鄉加泰隆尼亞（Catalana）的民謠為題材。**米凱爾-劉貝特**是**法蘭西斯可-泰雷加**的得意高徒，他的人生生涯可說是以孤傲清高的個性度過。父親是位雕刻家，**米凱爾-劉貝特**生長在這樣充滿藝術氣息的家庭裡，常常會有名畫家與雕刻家來到家中。他最初是跟卡沙那學繪畫；而他的叔叔又是位吉他演奏者，因此，**米凱爾-劉貝特**在幼年時期就在繪畫與音樂的雙重感染下成長，最後，他對吉他產生濃厚的興趣，也就將吉他擺第一，而畫畫居其次。

　　由於他不凡的演出，使他有機會在馬德里宮廷中，擁有女王御前演奏的名聲。在法國巴黎的演奏期間，結識了**阿爾班尼士**、**拉威爾**及**德布西**等音樂家。在南美洲的巡迴演奏期間，將他的老師**泰雷加**的演奏方法傳了進去。至此，他的名聲可說是馳名了全歐洲及美洲，不過在這之後，他卻中止了四處演奏的生活，全心全意致力於吉他的研究及教育上。

　　有「吉他國王」美稱的西班牙吉他大師安德烈斯-賽高維亞（Andres Segovia），在他的自傳裡稱讚米凱爾-劉貝特是一位卓越的吉他編曲家；他的編曲手法類似管弦樂的方式。而本首「盜賊之歌」是他的編曲集「加泰隆尼亞民謠集」（Diez Canciones Populares Catalanas）中的1首。這本民謠曲集共10首，分別是「阿美莉亞的遺書」（El Testament d'Amelia）、「盜賊之歌」（Canco del Lladre）、「紡織女」（La Filadora）、「王子」（Lo Fill Del Rei）、「夜鶯」（Lo Rossinyol）、「哀歌」（Plany）、「教師之戀」（El Mestre）、「李維拉的繼承人」（L'Hereu Riera）、「商人的女兒」（La Filla del Marxant）以及「聖夜」（La Nit de Nadal）。米凱爾-劉貝特的編曲風格是堅持傳統的，這也暗示著他是傳統派奏法的保守者；他的曲子給人一種內在的謙虛藝術，這就是他編曲的特色。「盜賊之歌」源起於加泰隆尼亞地方上劫富濟貧的義賊，這種歌曲就是他們在掠搶後的歸途上，騎在馬背上以爽快愉悅的心情，將歌聲琅琅唱出。

　　全曲是以愉快的心情來彈奏。請在彈奏之前，**將第6弦調為Re音**。在前奏的2個小節中，是以分散和弦來營造快樂的氣氛，所以在速度上就不能太慢。在某些小節的第1拍上出現三連音的節奏，在彈奏時要留心拍子的時值。另外，在某些音符之間夾進「滑音」的技巧，特別注意的是，從第1個音滑到第2個音之後，第2個音必須立刻再彈出相同的音。自然泛音的技巧流露地方民謠可愛的地方，並留意左手觸弦產生的泛音效果。

Cançó del Lladre

盗賊之歌

Cancion Popular Catalana
Miguel Llobet

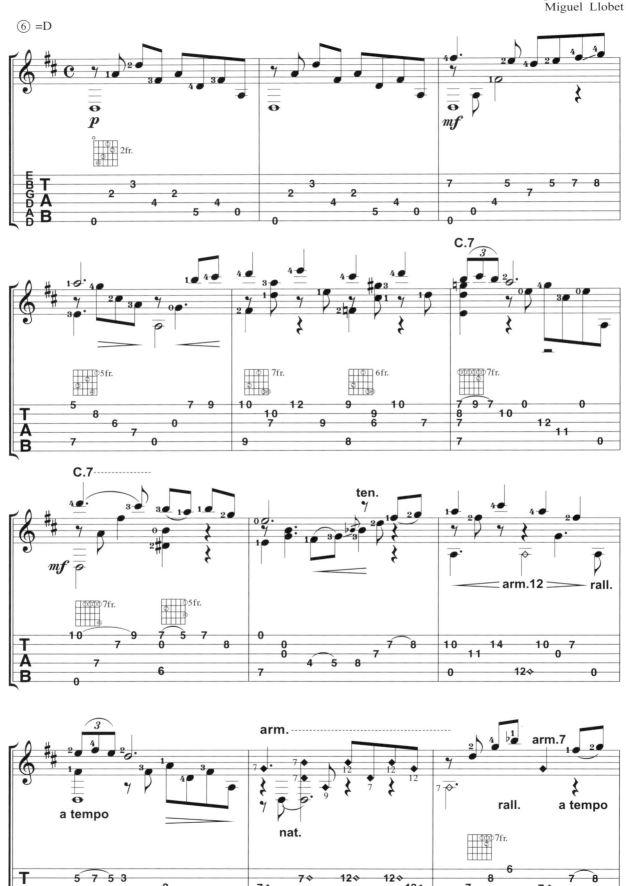

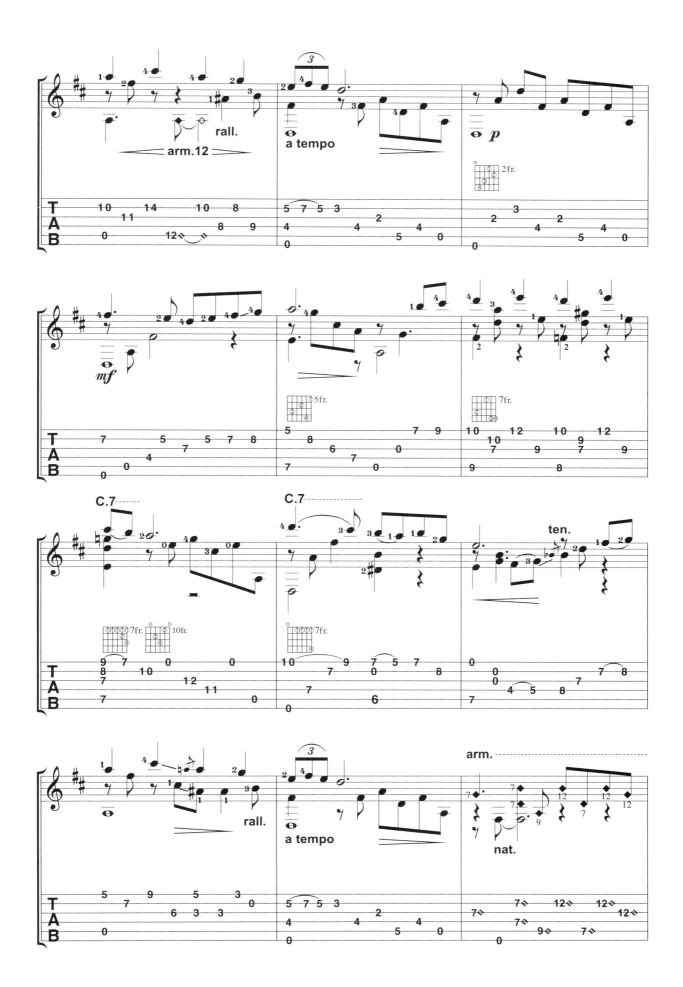

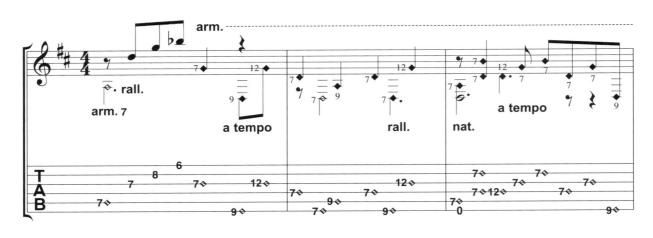

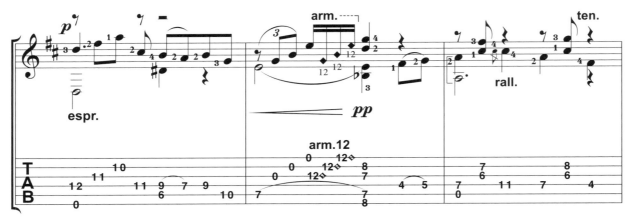

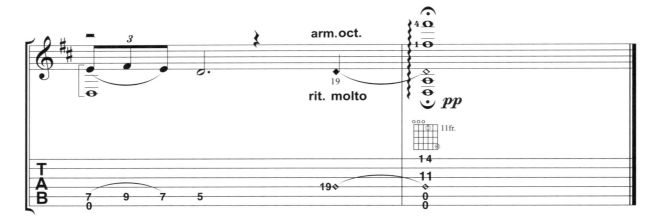

El Noi de la Mare
聖母之子

Arrangement 編曲

Miguel Llobet（米凱爾-劉貝特）

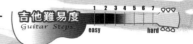

此曲亦為**米凱爾-劉貝特**的編曲作品，相關介紹可參考「盜賊之歌」。

這首「聖母之子」是以加泰隆尼亞當地的民謠為題材所編，聖母之子（El Noi de la Mare）全曲饒富宗教色彩；曲風優雅但不失莊嚴。

在彈奏這首曲子時，三拍系的附點節奏上，請注意拍子時值的掌握。每一小節第一個拍點的和弦可用琶音來表現。**第6弦請將音高調為Re音**。在彈和弦音時，右手的食指和中指不可太強；旋律音的彈奏必須用無名指，這種彈奏法是古典吉他常有的，因此請多加練習。另外，**米凱爾-劉貝特**的編曲技巧上，常會用到「泛音」，這種特殊奏法也是要特別練習的。

譜內名詞解說：D.C. al Fine / 從頭奏起到Fine為止

El Noi de la Mare

聖母之子

Cancion Popular Catalana
Miguel Llobet

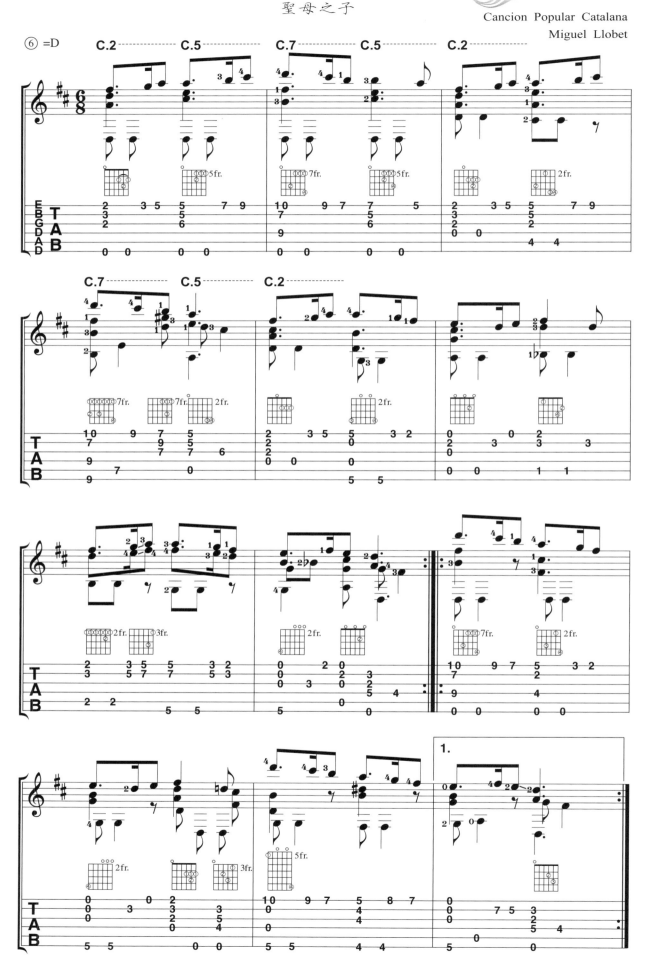

Romance
愛的羅曼史

Composer 作曲

Narciso Yepes（耶貝斯）

　　此曲為1952年法國電影"禁忌遊戲"的配樂曲。原作曲者是十弦吉他大師，素有「吉他旗手」美喻的**耶貝斯**（Narciso Yepes,1927-1997，西班牙）。他出生於一個貧苦的農家，在4歲時，手裡拿著父親的拐杖當成吉他抱著彈，而父親連忙問道：「你在幹什麼？」**耶貝斯**說：「我在彈吉他啊！」這下子感動了他父親，並大老遠地走了七公里的路買了把吉他給兒子。之後，**耶貝斯**的父親也送他去音樂學院接受教育。**耶貝斯**可以説是吉他音樂的改革先鋒，他將其他樂器（如鋼琴或提琴）彈奏技巧的靈感，運用在吉他身上，打破傳統吉他只用2根手指彈音階的習慣，將所有可以用得上的手指，做技巧上的突破。其實，他這些技巧上的開發，都是受到一些音樂家，如**阿森喬**（Vicente Asencio）的刺激，**阿森喬**所説的，鋼琴上做的出來的技巧，吉他並無法做到，可是，**耶貝斯**卻不以為然，終於，他被迫想出技巧上的突破，才使得這位原本輕視吉他的鋼琴家，不得不承認吉他是可以做到的。至於他為何彈十弦吉他呢？他説在十弦吉他身上，可以得到六弦吉他所沒有的共鳴音；要彈文藝復興及巴洛克時期的魯特琴（Lute）音樂時，10弦吉他直接就可以演奏，但是六弦吉他則必須經過重新編曲；一些現代的鋼琴曲，若是用六弦吉他來彈，則比用十弦吉他要來的困難些。

　　愛的羅曼史（Romance De Amor）這首曲子常被人們標以「作曲者不詳」為題，其實，在1984年耶貝斯接受日本NHK的訪問時，他向世人宣布「禁忌遊戲」主題曲的原作者就是他本人。這首曲子是耶貝斯在他7歲生日時，為了感謝母恩而寫的。「羅曼史」是一種歌曲體裁的名稱，它常常用來表達民族英雄的故事，或者富有戲劇性的愛情故事。這首曲子有人稱之為大羅曼史，富有卡達羅尼（Catalonia）民謠的風格。「愛的羅曼史」後來也被改成不同型態的版本，有前奏及間奏的版本，也有Flamenco曲風的版本，亦有鋼琴演奏版本，甚至於交響樂的版本等等，可見得這首曲子受歡迎的程度。

　　本曲在彈奏時應注意無名指高音旋律的突顯，勿彈成分散和弦的樣子。全曲都是以三連音的節奏型態為中心，注意右手中指及食指在彈中音部時，音量不能過強，以免蓋過主旋律的進行。在每個高音旋律上，請用顫音（Vibrato）（在弦上做左右或上下手指類似打轉的動作）使音色更扣人心弦。在曲子後半段要留意的地方，是半封閉和弦的連接。左手的擴張要能清楚地彈出和弦音。

Romance

愛的羅曼史

Cancion Popular Español
Narciso Yepes

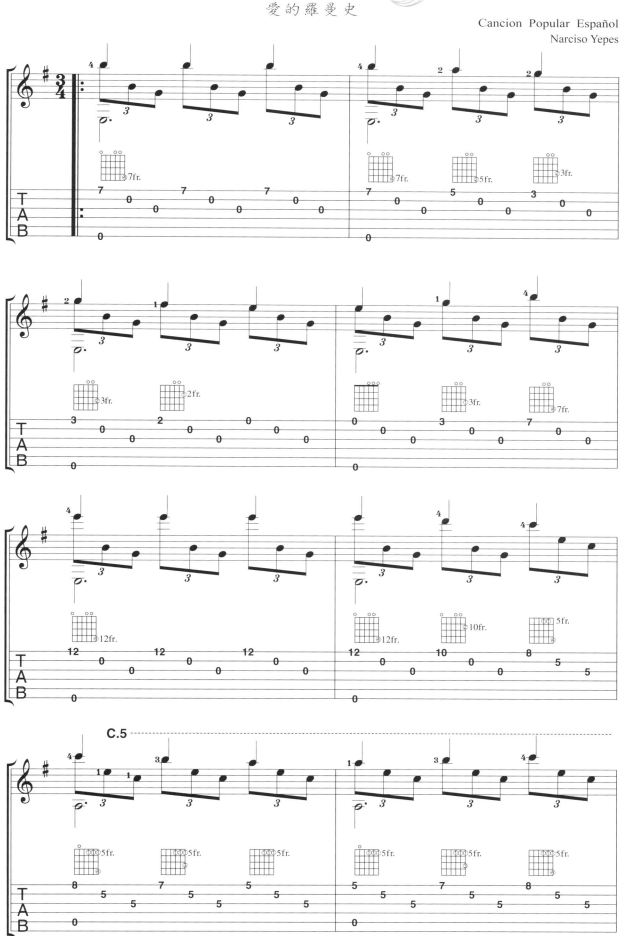

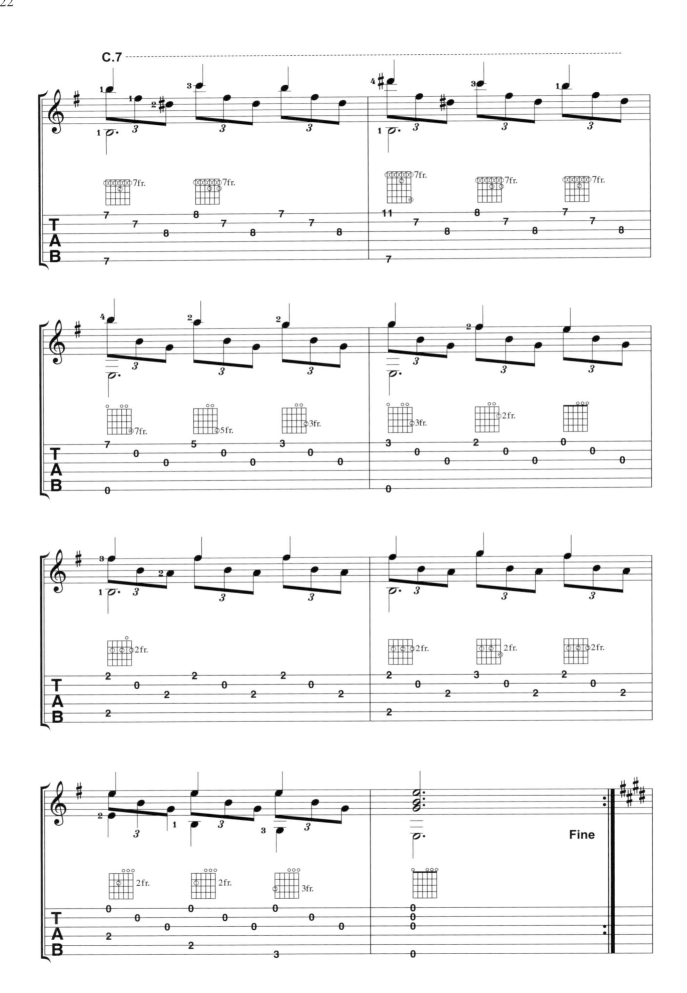

23

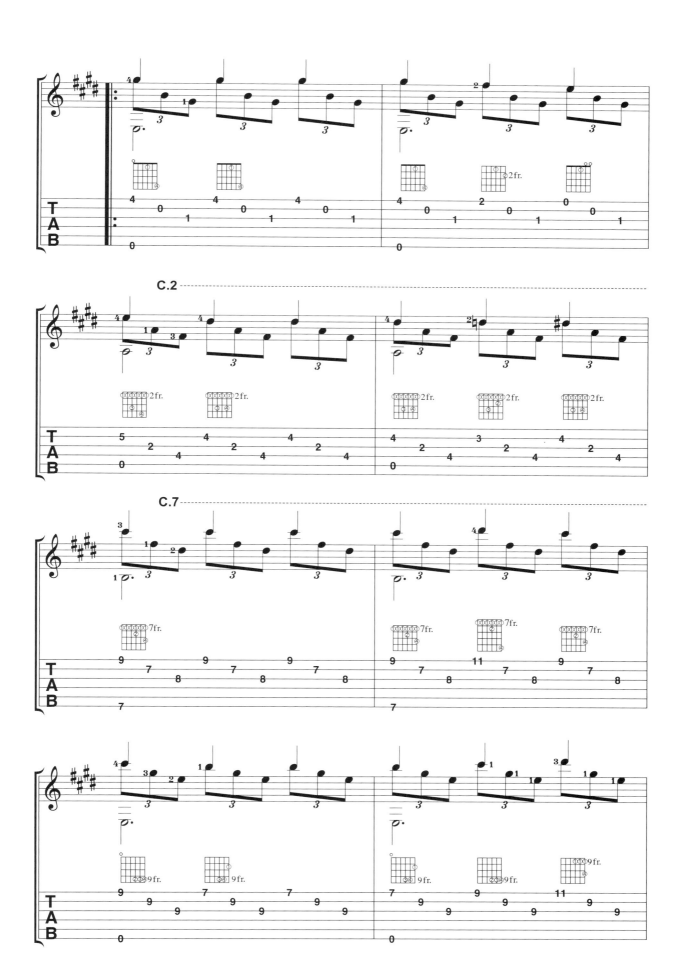

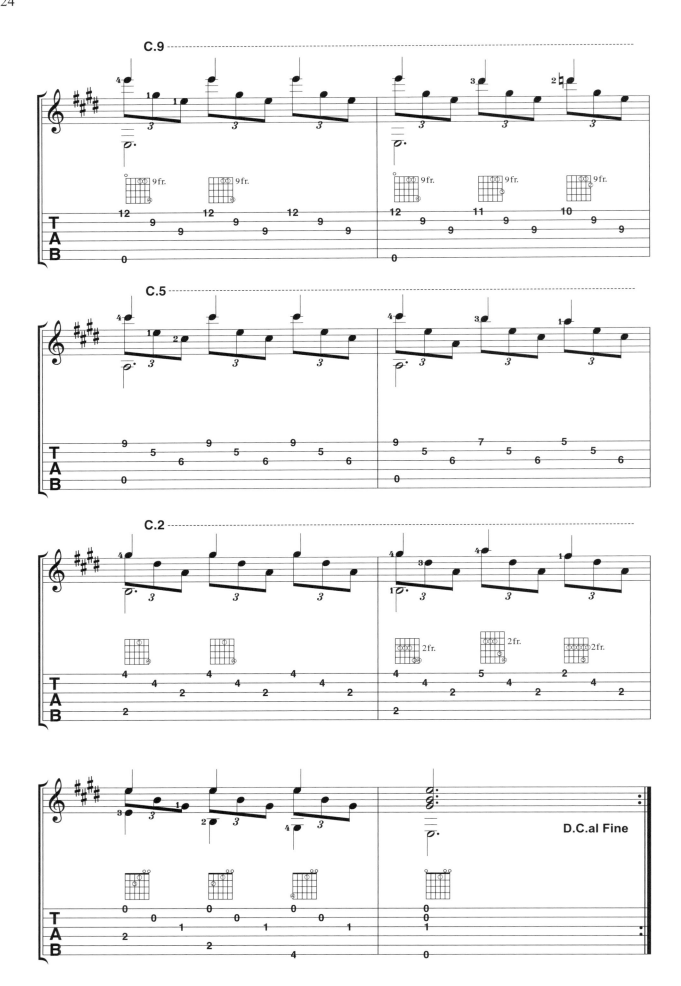

El Testament d'Amelia

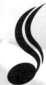

阿美利亞的遺言

Arrangement 編曲

Miguel Llobet（米凱爾-劉貝特）

此曲為**米凱爾-劉貝特**（Miguel Llobet，1878-1938，西班牙）的編曲作品。相關介紹可參考「盜賊之歌」。

　　本曲中的曲名標題「阿美利亞」是一位女子的名字，曲子的故事背景大致上是這樣的，她和一位年輕人墜入愛河，同時，她的母親在先生死去後，也同樣愛上這位年輕人，這種兩代之間的三角戀情，卻引來母女親情的人間悲劇，不料，這母親竟狠心謀害了自己的女兒……全曲彌漫一股哀淒。

　　彈奏本曲時，**請先將第6弦的音高調為Re音**，並注意長音符的持續，中音部保持次要的角色。這首曲子是屬於D小調，在曲中有很多小節都用到Re音，請留心低音的共鳴，要彈得出飽滿的音色。另外，全曲最大的特色，就是充分運用到「泛音」技巧，這裡的「泛音」常和旋律音一起進行，這是編曲者的用心之處，對於彈奏者來說，也是不錯的練習示範。

El Testament d'Amelia

阿美利亞的遺言

Cancion Popular Catalana
Miguel Llobet

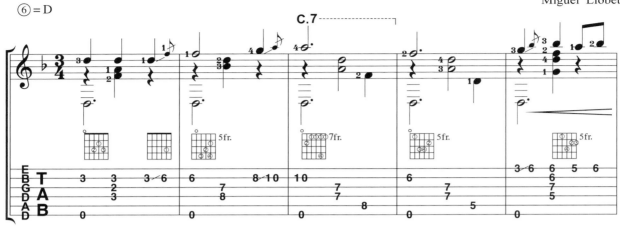

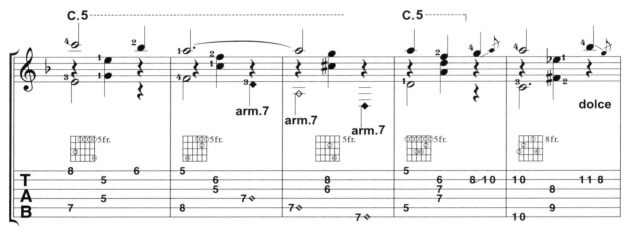

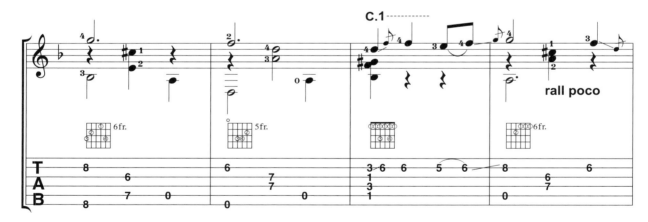

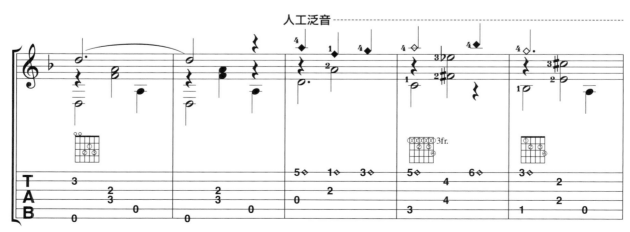

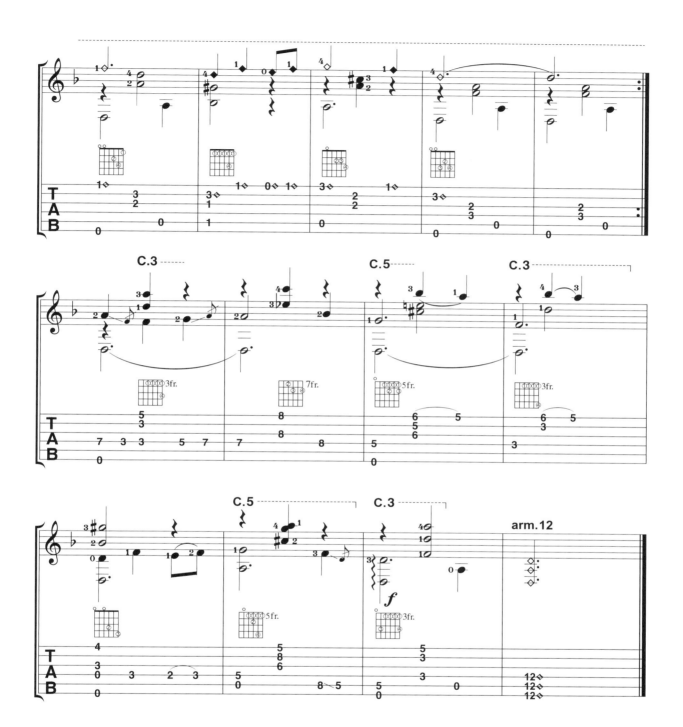

Pavana
巴望舞曲

Composer 作曲

Gaspar Sanz（加斯帕-桑斯）

　　加斯帕-桑斯（Gaspar Sanz，1640-1710），西班牙吉他音樂家，1640年出生於西班牙的阿拉貢地區（Aragonese），本身是作曲家，演奏吉他、管風琴，也是一位牧師。桑斯在薩拉曼卡大學（University of Salamanca）學完神學後，前往義大利的那不勒斯，羅馬，威尼斯等地，接受更高的音樂教育，學習吉他和管風琴演奏。回到西班牙後被聘為音樂教授，1710年逝世於馬德里。桑斯出版了三冊的《西班牙吉他音樂導論》，其中的巴洛克吉他教學法，流傳到現在依然對現今的古典吉他演奏有重大的影響。

　　桑斯創作了許多吉他音樂流傳至今，代表作有《西班牙舞曲》、《巴望舞曲》、《佛利亞舞曲》等，他的作品也影響了許多20世紀的作曲家，如**羅德里哥**（Joaquín Rodrigo）在題獻給著名吉他大師**塞戈維亞**的《紳士幻想曲》（Fantasia para un gentilhombre）中，使用了他創作的許多吉他音樂當作主題。

　　巴望舞曲（Pavana）也可稱為孔雀舞曲，起源於十六世紀的義大利，是慢板的四拍子舞曲。這種舞蹈是一種緩慢的舞步，因為又像孔雀高傲的舞姿，所以也被稱為孔雀舞曲。

　　彈奏此曲時要注意旋律線會輪流出現在下聲部及上聲部，旋律的連貫和和聲都要特別注意。

註：**魯特琴「Lute」**...

魯特琴於16世紀時由阿拉伯傳入西班牙，一般是五組或六組弦（Course），每一組有2根或3根弦，每組弦是同音或者八度音所組成，而最高音弦是單弦。

魯特琴具有橢圓半梨形的共鳴箱（body）和琴頸（neck），彈奏方式以羽毛製的撥子來彈弦，魯特琴和中國的琵琶都源自於西亞。

魯特琴

Pavana

巴望舞曲

Gaspar Sanz

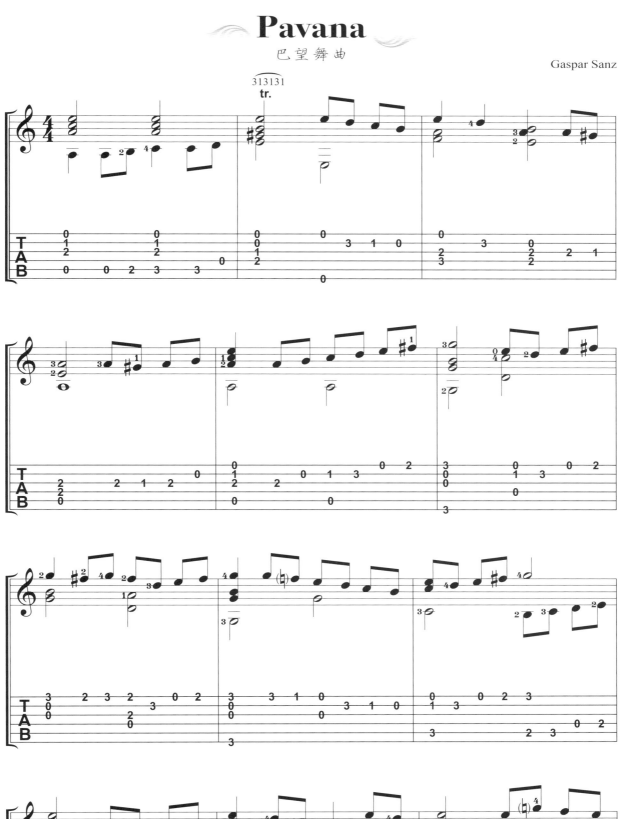

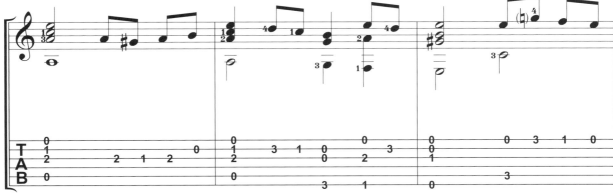

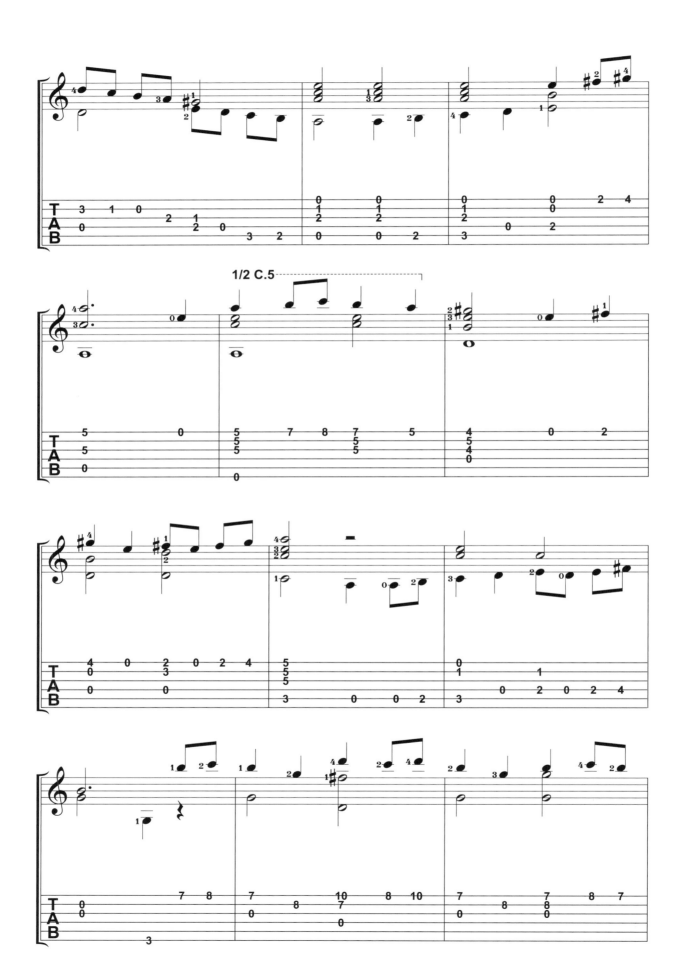

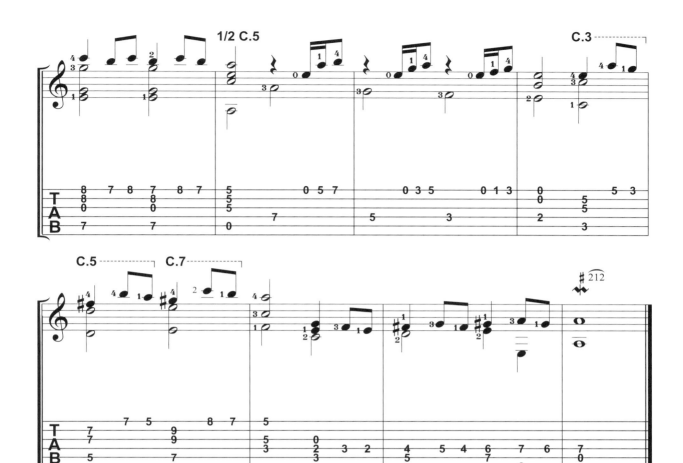

Chôro

鳩羅曲

Composer 作曲

João Pernambuco（貝南普可）

　　此曲為巴西吉他演奏家，並具印葡血統的吉他作曲家**貝南普可**（João Pernambuco，1883-1947）所寫。**貝南普可**從12歲開始就自學音樂，創作的歌曲大約有30幾首，並且還跟巴西好幾個樂團做旅行表演；在數家唱片公司灌製過唱片。他的作品裡，都以舞曲形式見長，如鳩羅舞曲、探戈舞曲及華爾茲舞曲等等，其中最令人印象深刻的是「鐘聲」（Sounds of Bells）鳩羅曲。

　　有趣的是，一般彈奏此曲的人們，常誤以為這首曲子是南美有史以來最偉大的作曲家**魏拉-羅伯士**的作品，有時會在這首曲子上標上是他的作品。會造成這種啼笑皆非的窘境，有可能是因為**魏拉-羅伯士**的作品「巴西民謠組曲」（Suite Populare Bresilienne）中有5首鳩羅曲，而他的鳩羅曲又是名演奏家的最愛，因此才會將**貝南普可**的「鐘聲」（Sounds of Bells）曲誤以為是他的作品。

　　本曲的曲名就是如上述所言的「鐘聲」（Sounds of Bells）。鳩羅曲（Chôro）在1870年發展於里約 熱內盧，原是鄉村樂隊演奏的音樂，不論在祭祀或宴會的場合，人們都喜歡用它來助陣。它同時融合歐洲的舞曲，如波爾卡舞曲（Polka）、蘇格蘭舞曲（Schottische）二拍系的節奏，或者華爾茲舞曲（Waltz）、馬厝卡舞曲（Muzurka）三拍系的節奏等等，漸漸發展成為巴西獨特的舞曲，像Tango、Samba等等。鳩羅曲除了具有輕快與哀愁的趣味之外，更強調即興的味道。

Chôro

鳩羅曲

João Pernambuco
(João Teixeira Guimaraes)
Rev.Bengt Erdmann

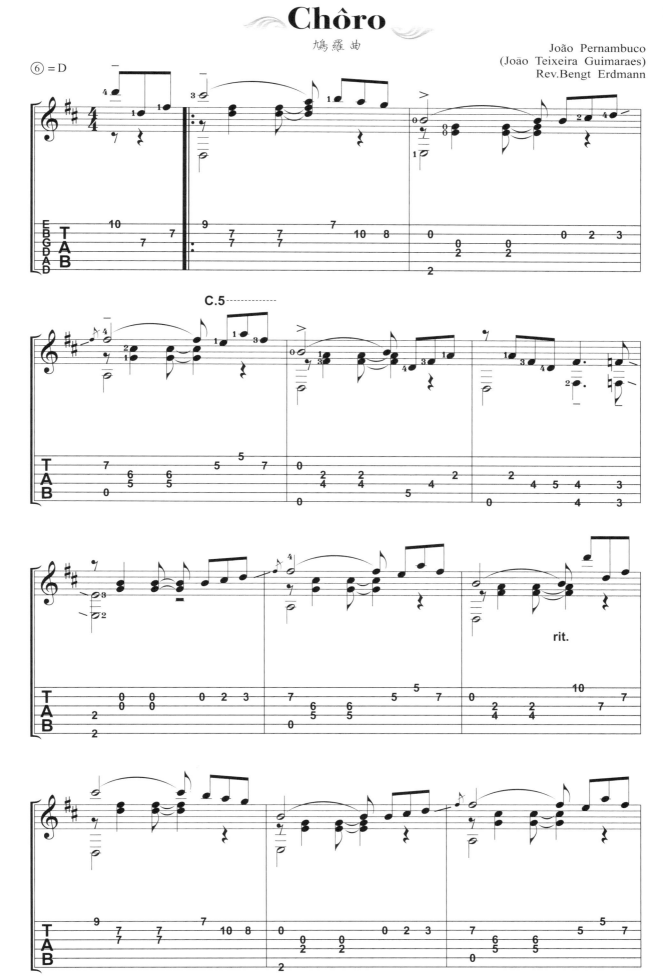

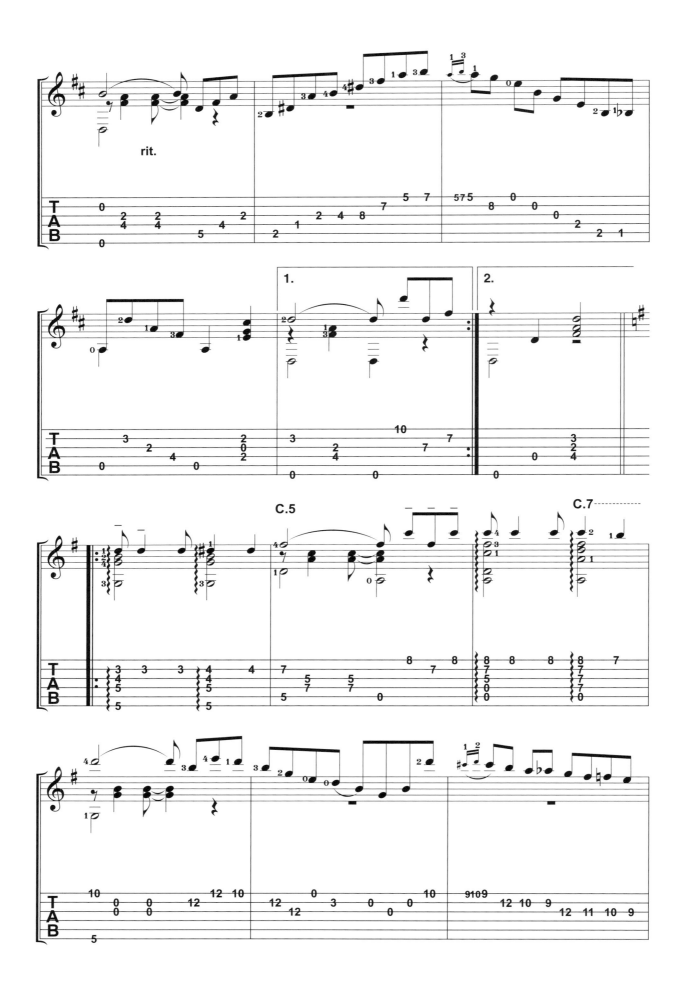

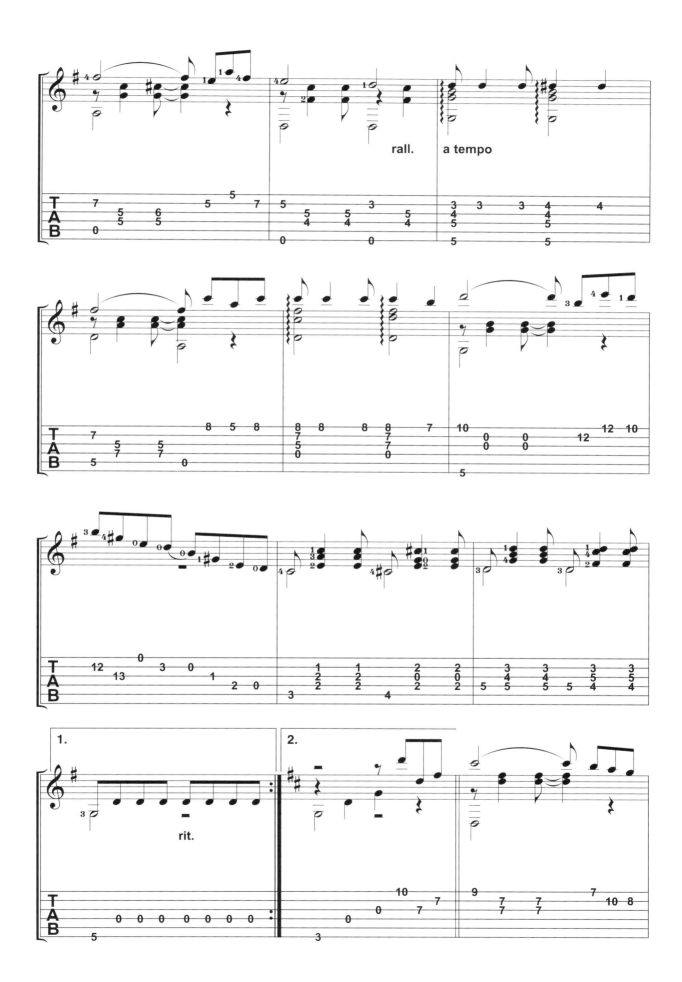

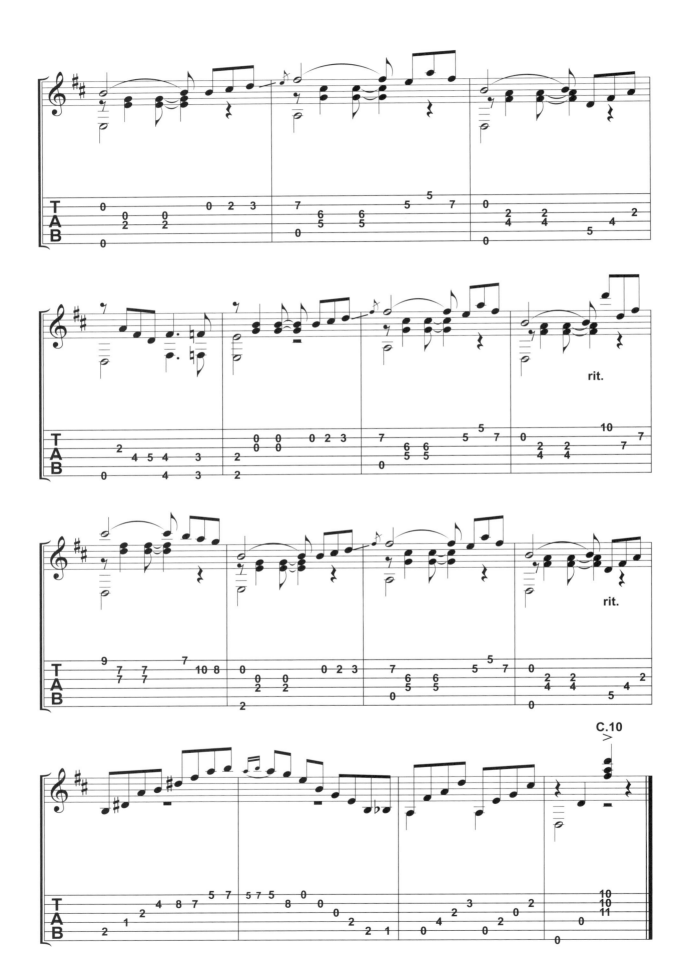

Lágrima
淚

Composer 作曲

Francisco Tárrega（法蘭西斯可-泰雷加）

　　此曲為**法蘭西斯可-泰雷加**（Francisco Tárrega，1852-1909，西班牙）的作品。**法蘭西斯可-泰雷加**被喻為「現代吉他之父」與「吉他革命家」，更是將古典吉他從漫長的「古典時期」帶到「浪漫時期」的第一人。**法蘭西斯可-泰雷加**出生在一個貧苦的家庭，8歲時跟一位盲人吉他手**馬奴約魯-龔沙列斯**（Manuel Gonzalez）學吉他，同時也跟另一位盲人音樂家**烏約尼歐-路易士**（Eugenio Ruiz）學鋼琴。雖然他在馬德里音樂學院主修的是鋼琴，並獲得和聲及作曲的首獎，但最後還是選擇吉他走一生。

　　他是樹立現代吉他技術基礎的第一人，並且，也從他開始，把吉他放置的重心轉移到左腳上，變成日後吉他演奏的標準姿勢。他開發了吉他前所未有的技巧領域，可以從他的「大霍塔舞曲」（Gran Jota de Concierto）這首曲子裡見識到前所未有的技巧，如左手獨奏（mano izquierda sola）、大鼓（Tambora）小鼓（Tabalet）、低音管（Fagot）及顫音（Tremolo）等等。**法蘭西斯可-泰雷加**的技巧，一般稱為「泰雷加派」，或叫做「合理派」。這派的教育理論是在作品的演奏上，經由樂器、手指及精神三大要素所形成的問題，必須設法解決。他又勉勵吉他的學習者說：「只要有兩隻手，一個普通的頭腦，並拿得起吉他，那麼就可以彈吉他了」。因此，他的吉他教學法是要學習者獨自發揮自己的特性，而不是一味的模倣。

　　他運用在音樂上所學的理論知識，成為第1位將其他樂器曲改編為吉他演奏的音樂家。他的作品根據他的得意門生**約米利歐-普鳩魯**（Emilio Pujol）的分類，自作曲有**78**首；編曲共有**140**首。

　　這首「淚」（Lágrima）是**法蘭西斯可-泰雷加**標題音樂裡的一首曲子，是他的小曲中最受人喜愛的。本曲是以「前奏曲」（Preludio）的形式寫成的。所謂的「前奏曲」（Preludio），其發展在音樂史上共分為三個階段：1. 與其他樂曲結合的時代、2. 有開始及導入樂曲的時代（如巴哈）、3. 脫離樂曲而獨立的時代（如蕭邦）。**法蘭西斯可-泰雷加**所寫的前奏曲和**蕭邦**的有些類似，也就是說，他的前奏曲就是一首獨立的樂曲。他的前奏曲作品共有**13**首，而這首「淚」雖沒歸在這**13**首之內，但卻以前奏曲的形式寫成的。若將他的前奏曲重新分類的話，應該有**16**首。

　　曲中前半部分（即E大調）以十度雙音發出吉他美好的音響，特別注意旋律線的連接，以及中音部空弦B音不可太強。左手在十度雙音的技巧上，要能流暢的連接每一組雙音，避免有中斷的現象。後半部分（即E小調）第1小節的高音旋律，和第2小節的三度雙音正好形成呼應，彈奏時要能把握情感的表現。高音旋律的圓滑音，要能彈出悲傷的味道來才是。

Lágrima

涙

Francisco Tárrega

Andante

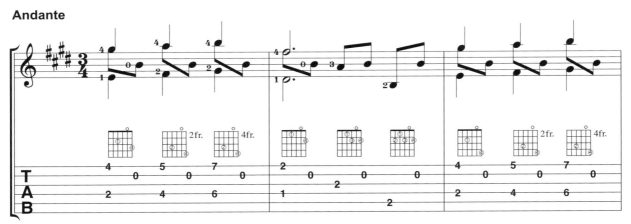

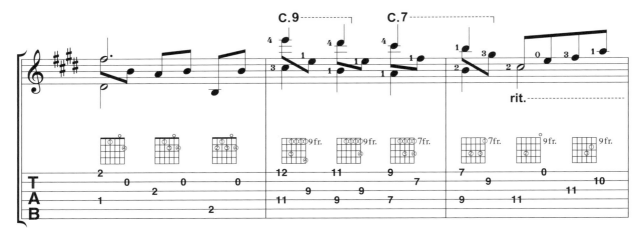

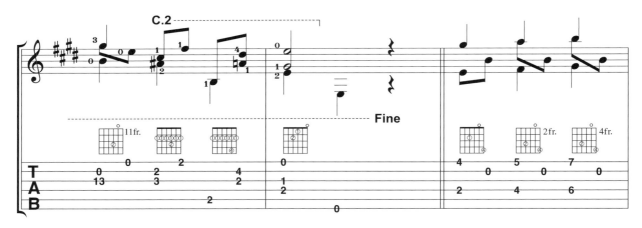

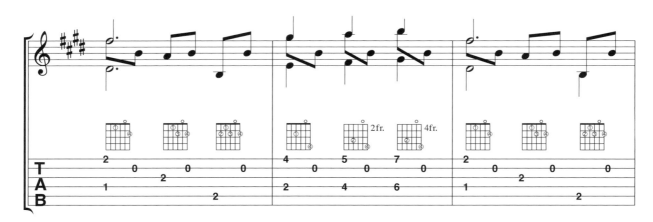

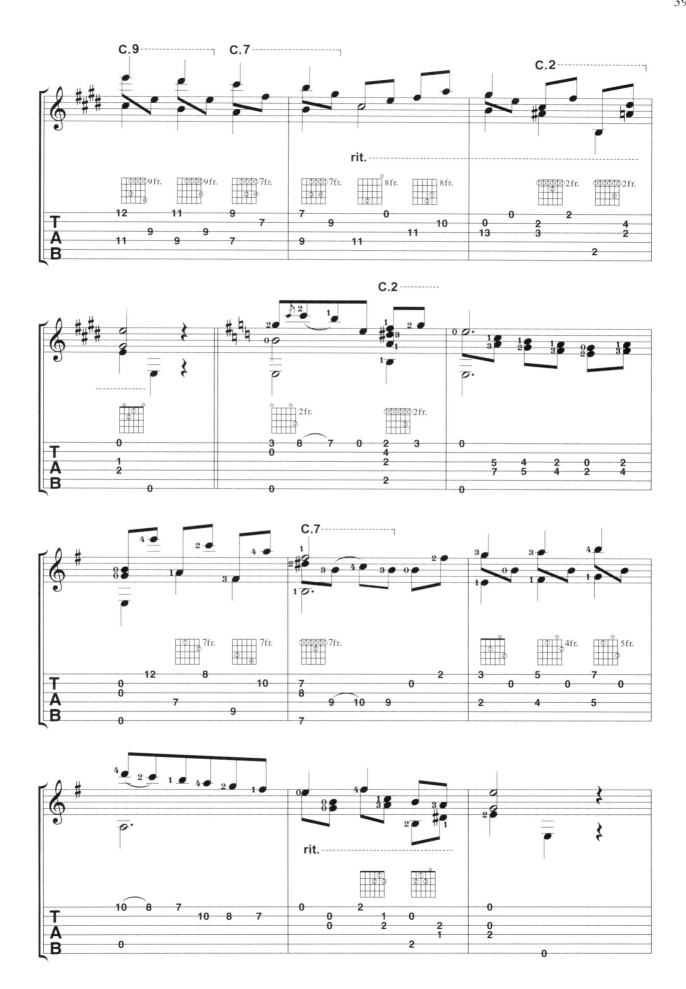

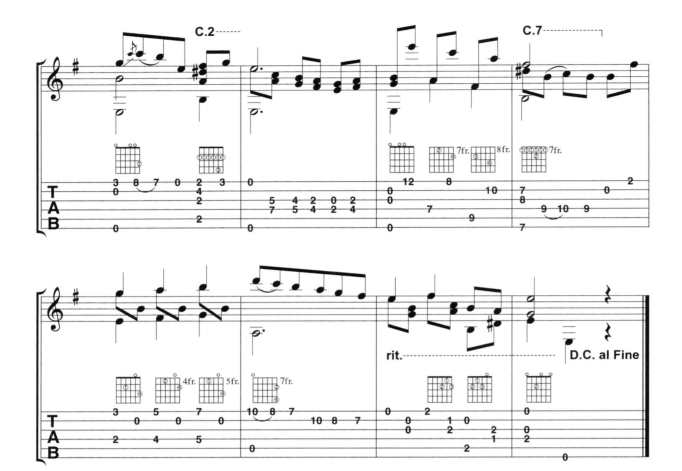

Recuerdos De La Alhambra
阿爾漢布拉宮的回憶

Composer 作曲
Francisco Tárrega（法蘭西斯可-泰雷加）

　　此曲亦為**法蘭西斯可-泰雷加**（Francisco Tárrega，1852-1909，西班牙）的作品，相關介紹可參考「淚」。

　　這首曲子附上 "Hommage a leminente Alfred Cottin" 的字樣，是為了紀念法國畫家**阿費雷德-哥登**（Alfed Cottin），所寫的一首技巧及音樂表現極高的顫音（Tremolo）名曲。阿爾漢布拉宮是西班牙歷史上有名的建築物，也是旅遊名勝。阿爾漢布拉宮是在14世紀時，北非摩爾人（回教徒）入侵西班牙所建立的格拉那達（Granada）王國的一座宮殿。阿爾漢布拉在阿拉伯文中的意思是「紅堡」，即建立在紅色山上的宮殿，是屬於典型的回教宮殿。15世紀時，西班牙人雪恥復國，終將摩爾人趕出國境。此曲據說是**法蘭西斯可-泰雷加**來到格拉那達，在夕照下眺望著這所廢宮時，有感而發所寫，並取副標題為「祈禱」。

　　這首有名的顫音獨奏曲，作曲者引用了「佛拉門哥」（Flamenco）顫音技巧，開創古典吉他的顫音新領域，因此**法蘭西斯可-泰雷加**又被喻為「顫音之雄」。彈奏本曲需要右手4根手指高度的獨立及平均性，好像彈琵琶輪指。右手手指的彈奏順序是T-3-2-1，T（拇指）負責低音伴奏的部分，注意音量不能太大；而3-2-1指則是輪彈譜上32分音符快速的旋律。在彈奏本曲前，最好這4根手指用不同的順序來練習，以強化各指的力道及平均。

段。

段

Recuerdos De La Alhambra

阿爾漢布拉宮的回憶

Francisco Tárrega

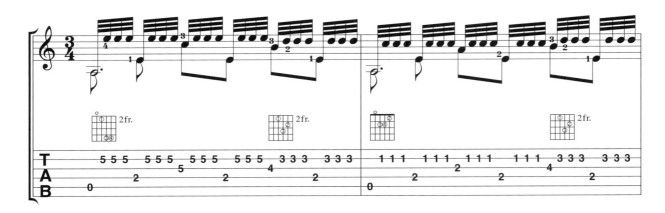

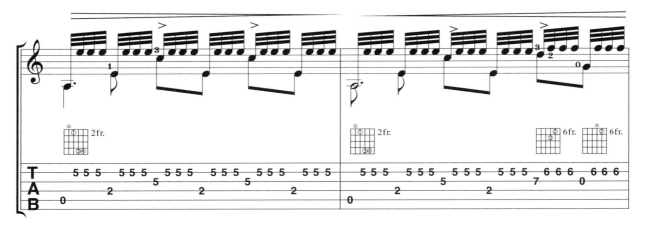

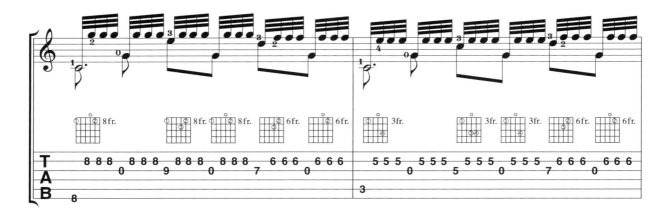

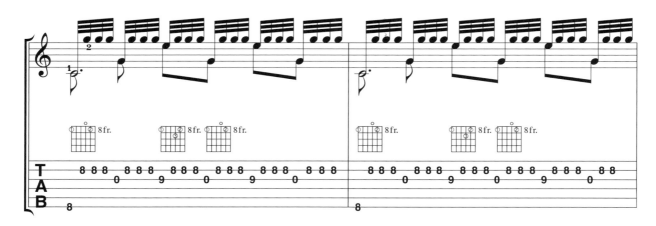

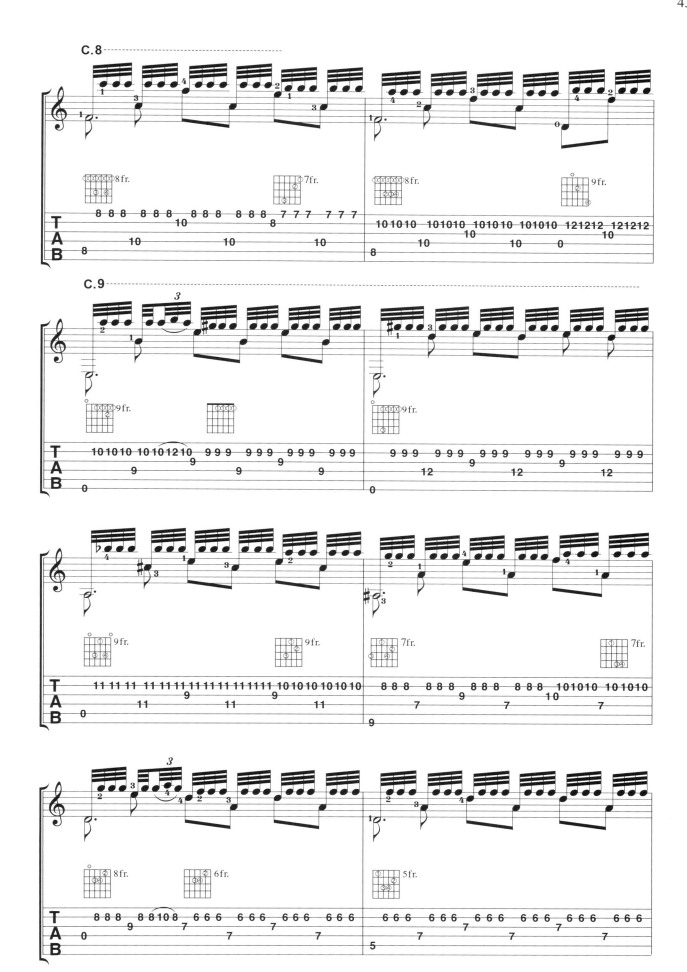

44

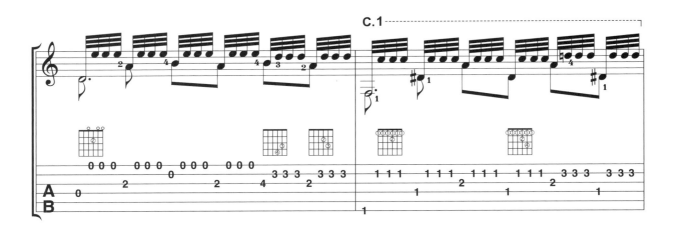

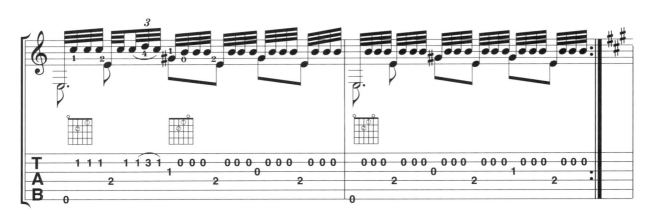

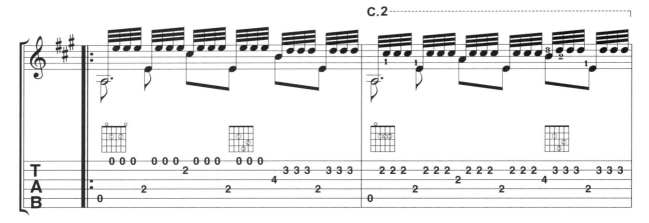

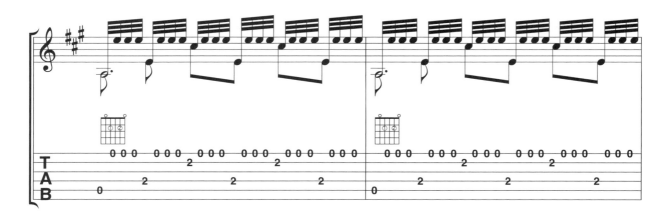

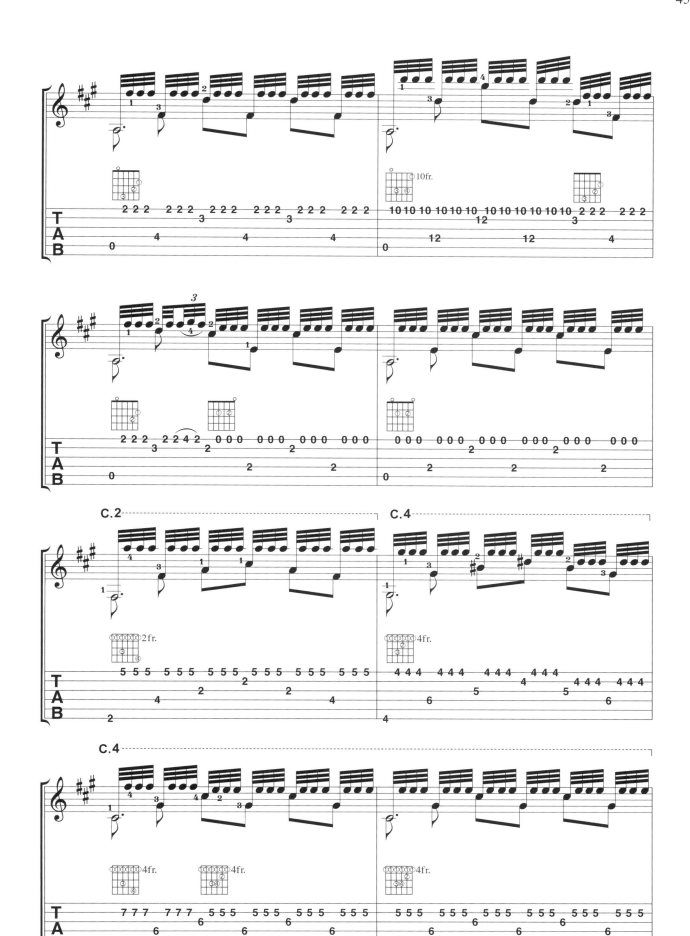

45

46

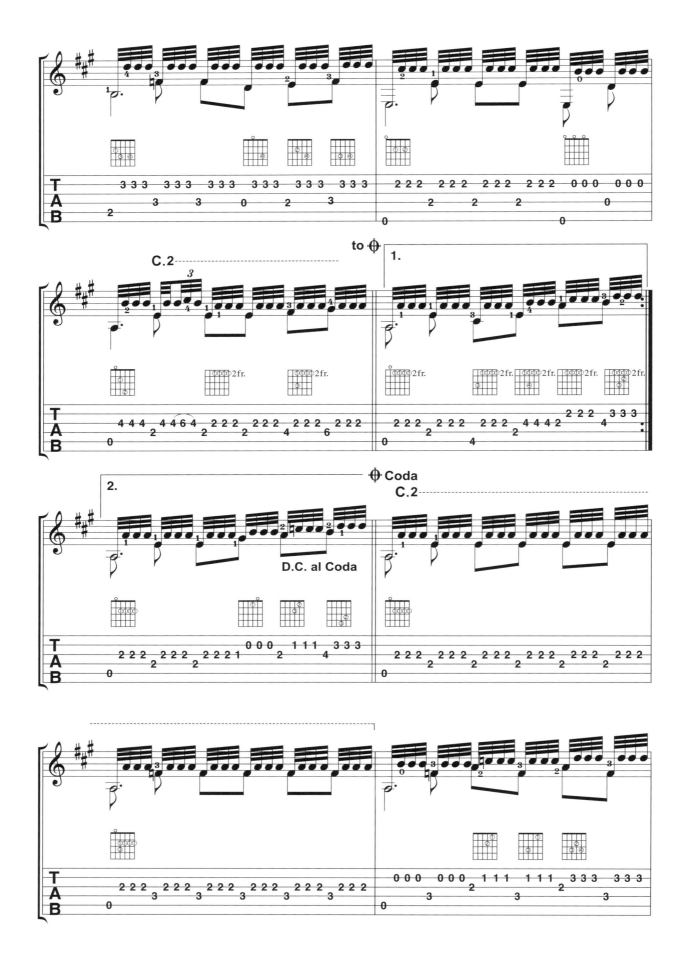

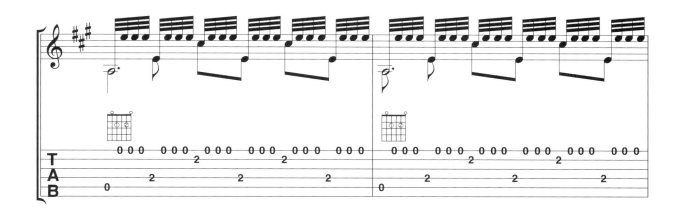

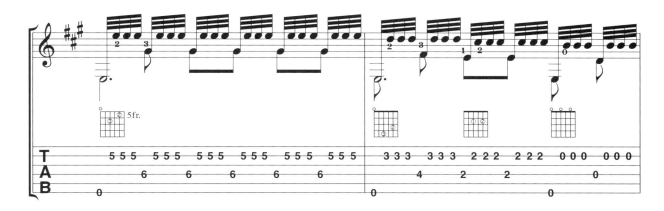

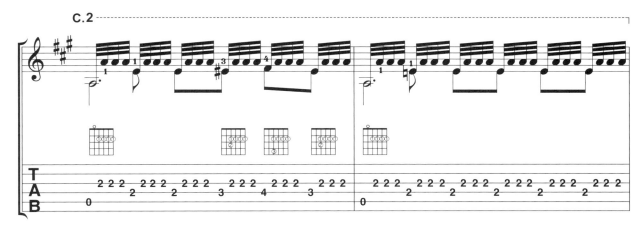

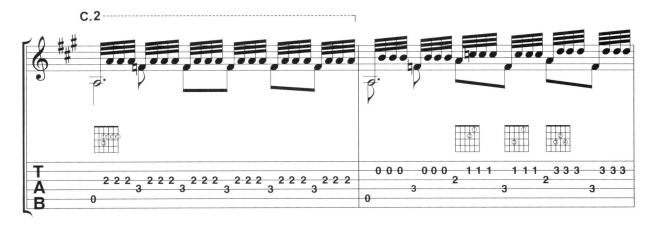

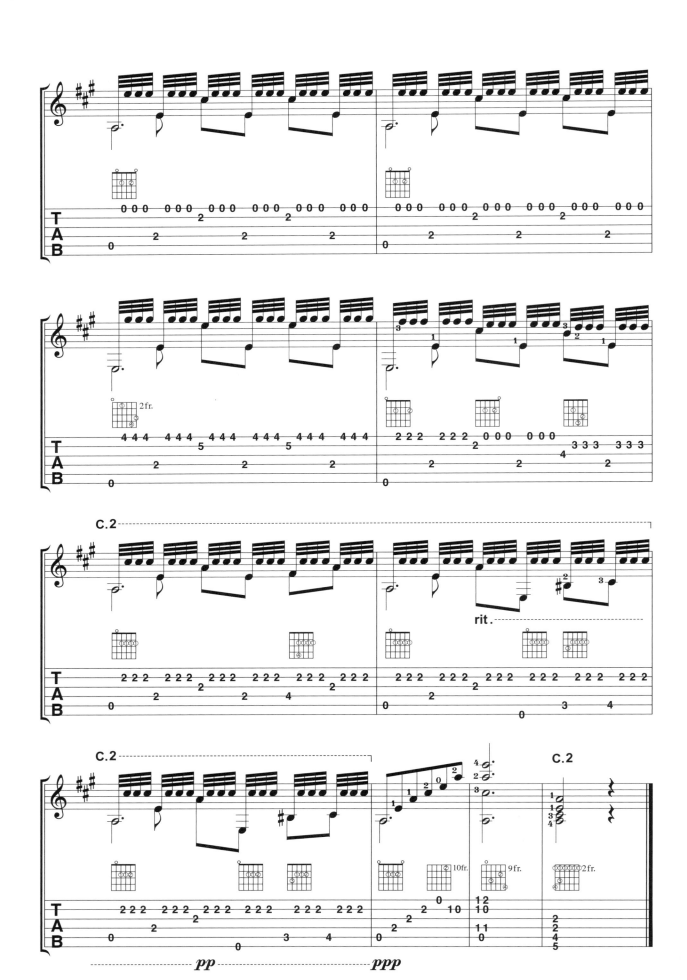

Adelita(mazurka)
阿德莉塔

Composer 作曲

Francisco Tárrega（法蘭西斯可-泰雷加）

　　此曲亦為**法蘭西斯可-泰雷加**（Francisco Tárrega，1852-1909，西班牙）的作品，相關個人介紹可參考「淚」。

　　這是**法蘭西斯可-泰雷加**標題音樂裡的一首曲子，是受人喜愛的小品，它借用馬厝卡舞曲（Mazurka）的形式獻給他的一位好友；而阿德莉塔是位女人的名字，和受贈者無關。**法蘭西斯可-泰雷加**的小品曲目中，以女性名字命名的也很多，如「羅西達」（Rosita）、「瑪莉葉妲」（Marieta）、「瑪莉亞」（Maria）等等。這些以女性名字為題的曲子，就是**法蘭西斯可-泰雷加**為獻給某些特定女性所寫的。

　　全曲以緩慢的速度彈奏，特別注意在E小調一開始高音的圓滑奏（勾音），務必每個音要清楚的彈出來；高音旋律有標記重音（Accent）不能突強。在第4小節類似過門音的部分，要能一氣呵成，不可稍稍停頓。在E大調的部分，特別是有滑音及漣音（Mordente）技巧的第19及22小節裡，能夠清楚的彈出音來，注意不可突強。

譜內名詞解說：un poco cresc / 稍微漸強

Adelita (mazurka)

阿德莉塔

Francisco Tárrega

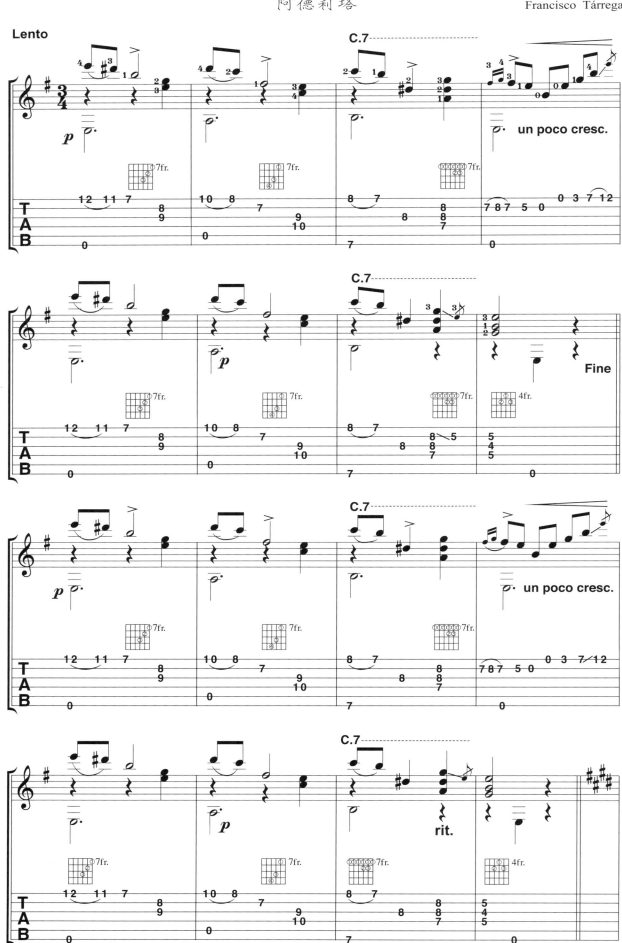

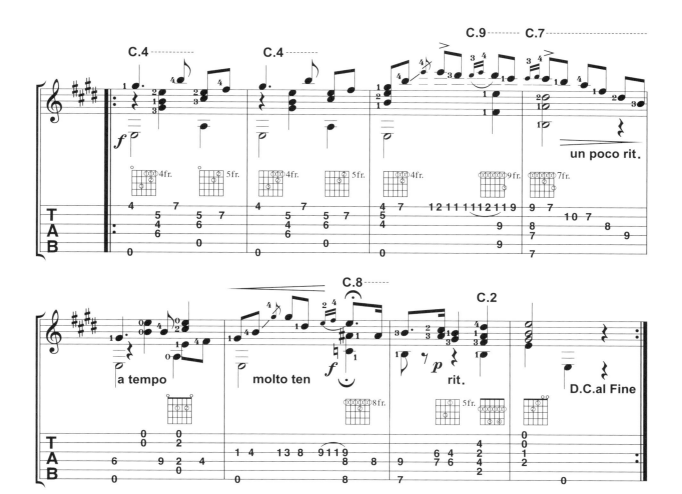

Torija (Elegia)
特利哈宮

Composer 作曲
Federico Moreno Tórroba（費德里可-蒙雷洛-托羅巴）

吉他難易度 *Guitar Steps* easy 1 2 3 4 5 6 7 hard

　　此曲為**費德里可-蒙雷洛-托羅巴**（Federico Moreno Tórroba，1891-1982，西班牙）所寫的。**費德里可-蒙雷洛-托羅巴**是西班牙著名的作曲家及指揮家，他是吉他文學中最偉大的作曲家之一。在他的作曲生涯裡，管弦樂與吉他作品、西班牙喜歌劇（Zarzuela）都使得他成為西班牙音樂不可或缺的貢獻者。他曾於1980年時，為男高音**多明哥**（Placido Domingo）寫了一首"El Poeta"的歌劇；在1920年代時，認識吉他國王**安德烈斯-賽高維亞**之後，也創作了吉他協奏曲，另外像「草莓樹」（Madronos）、「夜曲」（Nocturno）、「有個性的小品集」（Piezas Caracteristicas）、「西班牙城堡組曲」（Castillos de Espana）等等都是演奏會的招牌曲目。

　　本曲是「西班牙城堡組曲」（Castillos de Espana）中的一首。特利哈宮建於西元15世紀，"Torija"這個名字是源自拉丁字"Turricula"，它的意思是小城堡。它位於西班牙中部的莊嚴堂皇的教堂城市托雷多（Toledo），其市郊外圍的諸多城堡中的一個。**費德里可-蒙雷洛-托羅巴**將西班牙的一些宏偉的城堡，其冒險、戲劇、歷史及羅曼史與音樂結合在一起，譜成了這首「西班牙城堡組曲」。

　　這是首慢板的曲子，**彈奏前請先將第6弦調為Re音**。在彈奏時注意旋律音的持續，其中有轉調（第10到16小節及第26到32小節）的部分，封閉和弦要能不費力的連接下一個封閉和弦，同時也要掌握音樂氣氛上的轉變。這首曲子給人有靜謐的感受。全曲強調和聲的共鳴性，以及分散和弦如流水般的進行。最後2個小節的泛音奏法，要柔和地彈出，不能過強。

　　譜內名詞解說：expres／富有表情的

Torija (Elegia)

特利哈宮

Castillos de España

Federico Moreno Tórroba

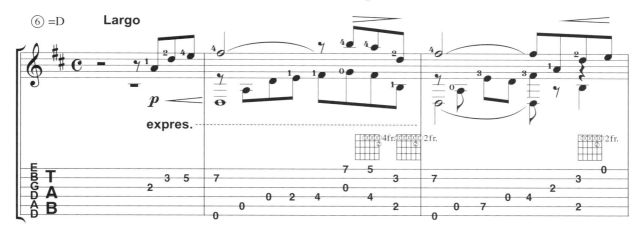

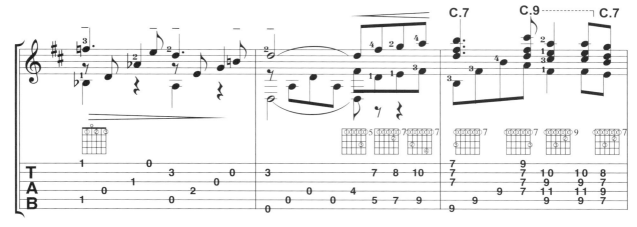

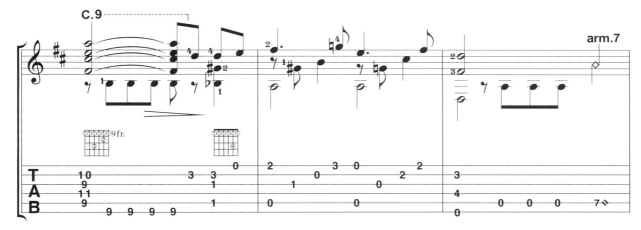

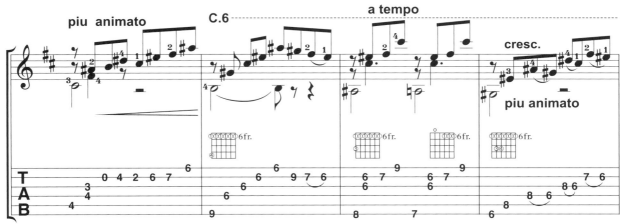

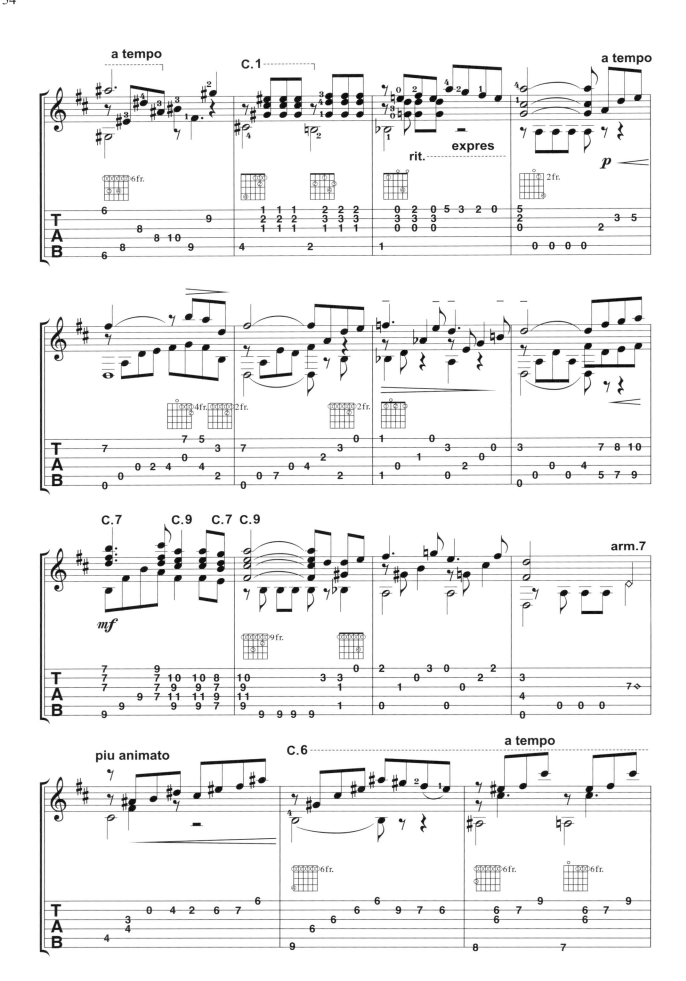

55

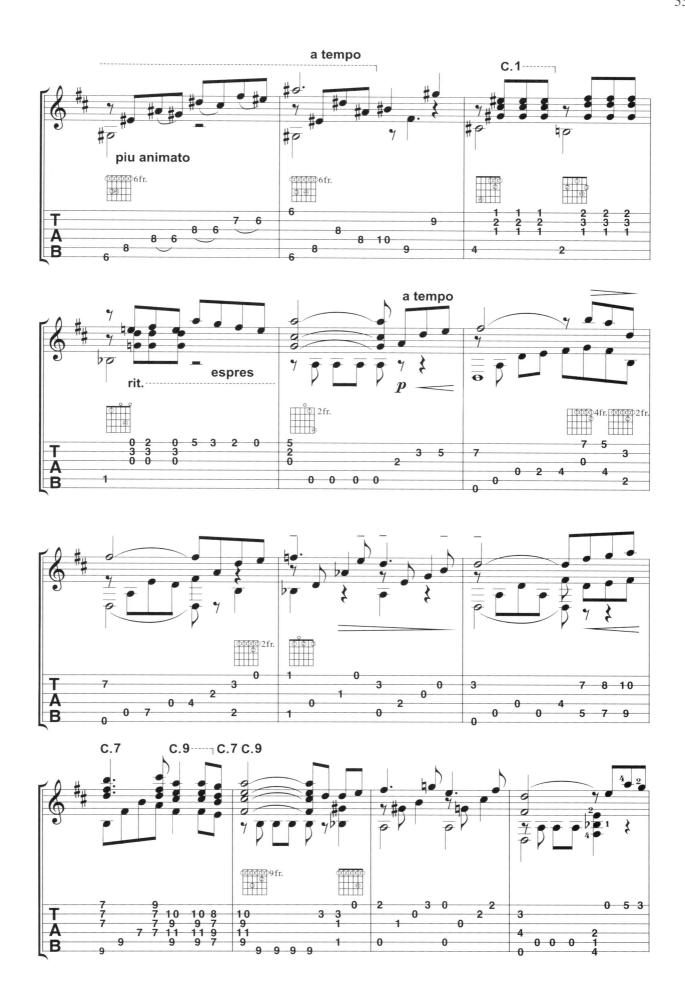

56

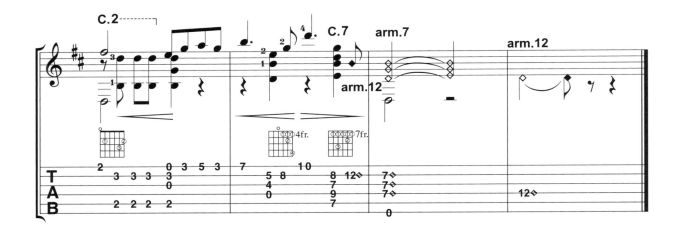

Feste Lariane
羅莉安娜祭曲

Composer 作曲
Luigi Mozzani（路易吉-莫扎尼）

吉他難易度
Guitar Steps
easy　1 2 3 4 5 6 7　hard

　　此曲為義大利吉他之父**路易吉-莫札尼**（Luigi Mozzani，1869-1943）的作品。**路易吉-莫札尼**從小就非常熱愛音樂，個性特立獨行，少年時期幾乎一有空閒的時間，就不斷地學習彈吉他，然而他的吉他是獨學的，因此在這段自學的生涯中，遇到不少的困難，不過，他都能一一克服。他在音樂學校求學期間，學習作曲與雙簧管演奏。在他的旅行演奏生涯裡，多所不順，幸而有一技之長在身，靠著教雙簧管及吉他勉強可以糊口飯吃。

　　有趣的是，在他的吉他教學生活中，有個黑人向他學習，但是那位黑人對音樂的反應實在太差了，於是**路易吉-莫札尼**就用了一套適合這位黑人學生的指法訓練。他要黑人學生將左手的食指當作他自己，中指當作老婆，無名指當作兒子，小指則當作女兒。而指板的位置，將第1格當作是自己的家，第2格是黑人自己的田地，第3格是前門的馬路，第4格則是鄰家。用這種黑人聽得懂的方法，竟然也能使這位黑人成為優秀的演奏家。

　　Lariane是義大利北部多湖區的總稱，這個地區有一種獨特的祭典，就是Feste Lariane，因此，這首的曲名又可以譯為「義大利北部多湖區之祭典」。全曲是以歌謠風格為主題，再加上16分音符的分散和弦以及顫音（Tremolo）兩個變奏曲。

　　全曲共分為三個部分，第一部分是主題（第1到第36小節），此部分有三個聲部，注意和聲的共鳴性，中音及低音要退居伴奏的型態襯托出高音旋律的進行；第二部分是變奏（第37到第64小節），以16分音符的分散和弦呈現，中音部的和弦要輕弱的彈出，不能強過高音。最後一部分（第65小節到結束）也是變奏，是以顫音呈現，右手四根手指的力道及音量要均衡，彈出來的感覺應像流水一般。

Feste Lariane

羅莉安娜祭曲

Luigi Mozzani

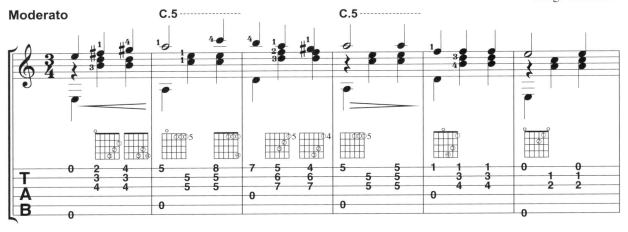

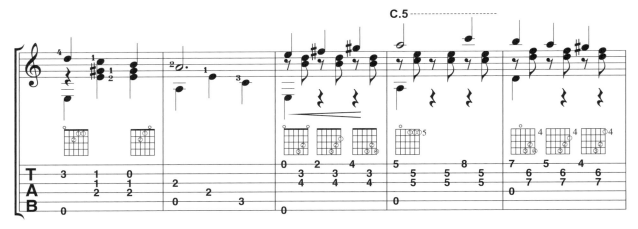

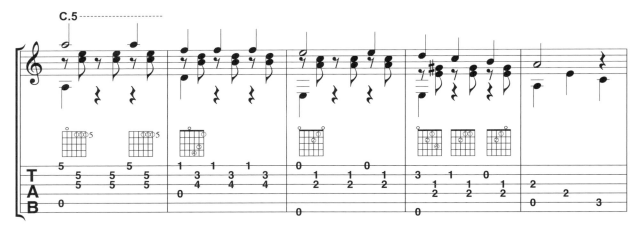

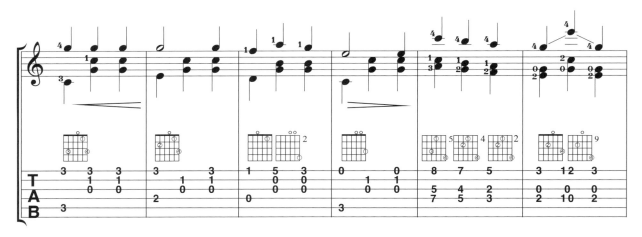

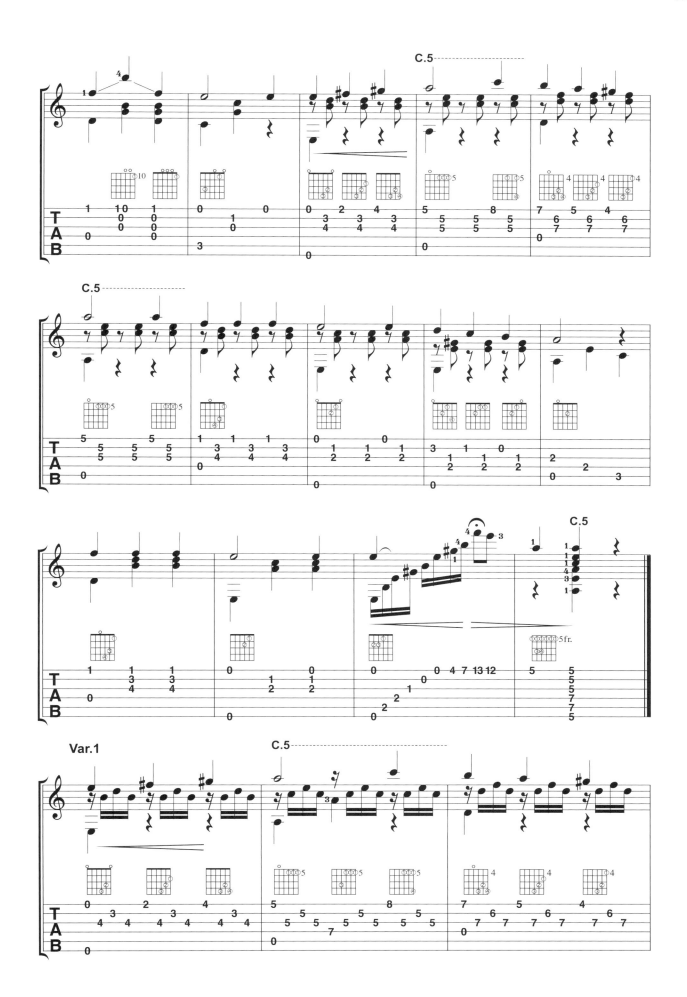

60

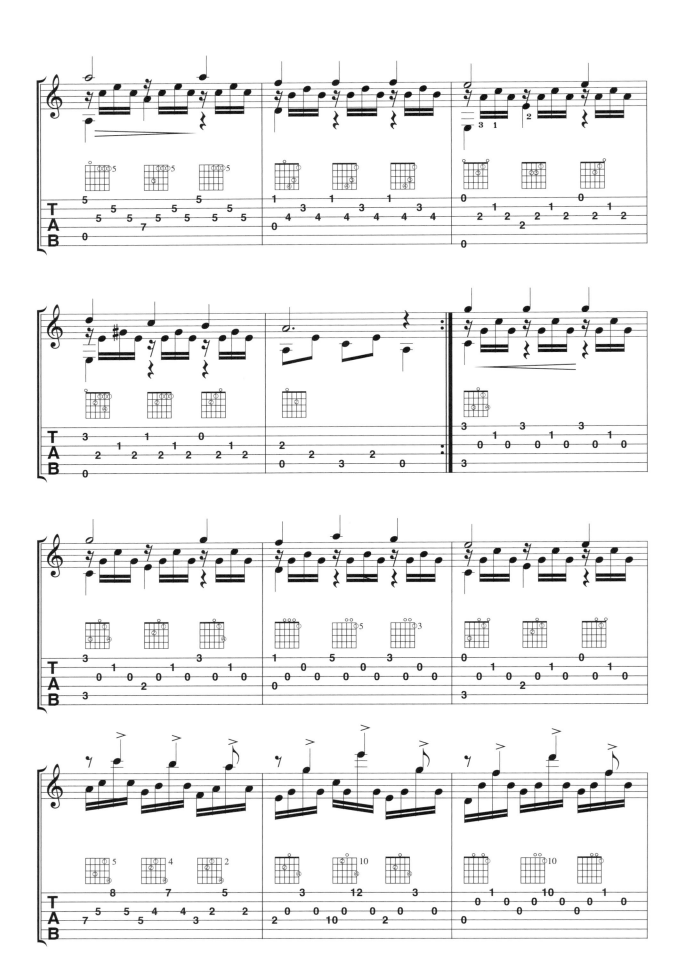

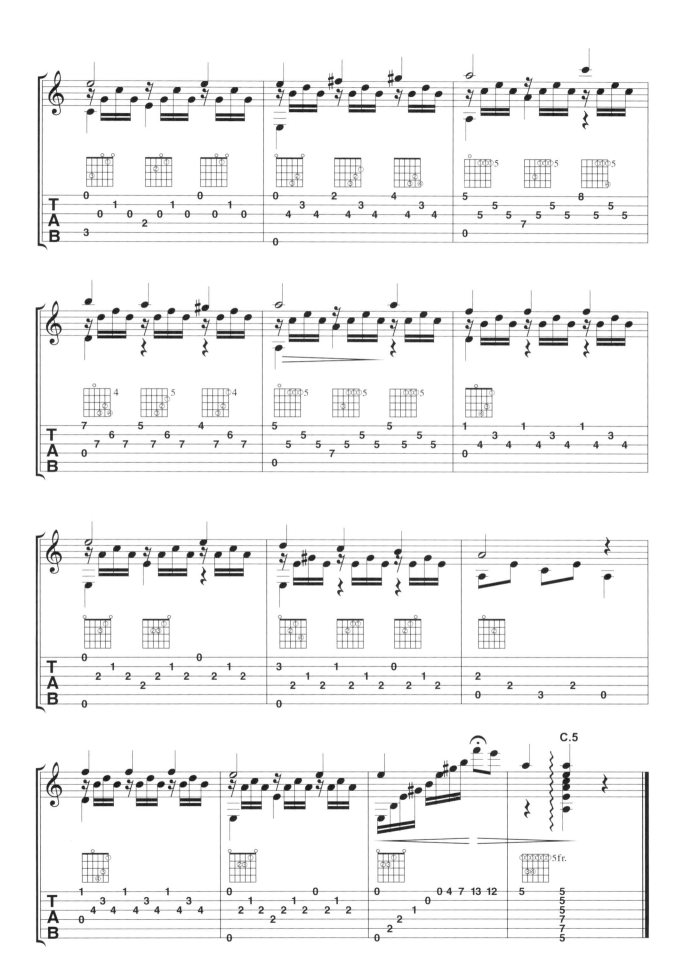

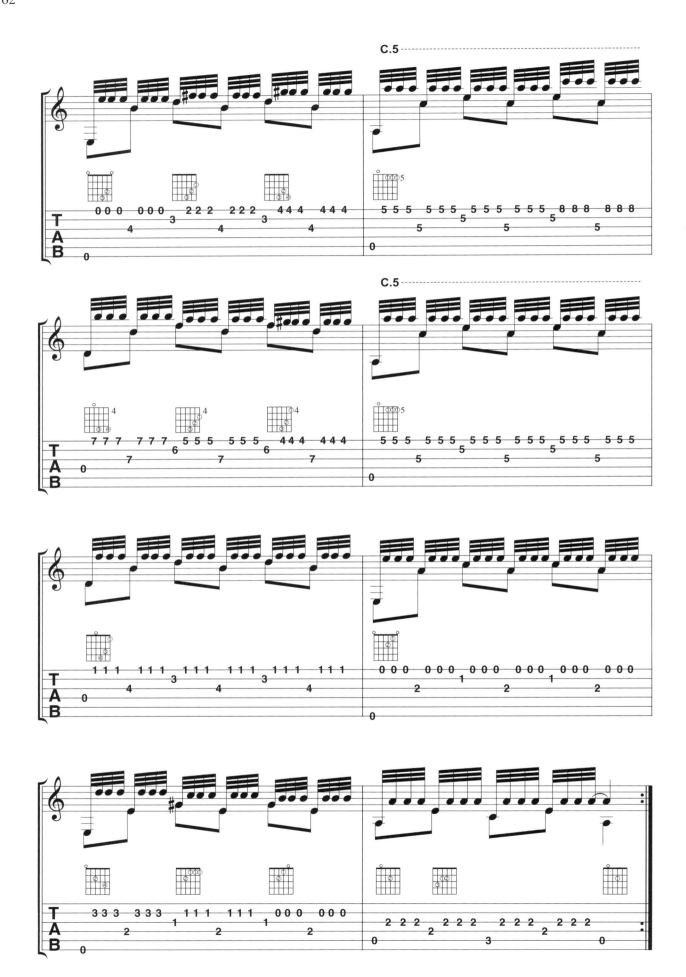

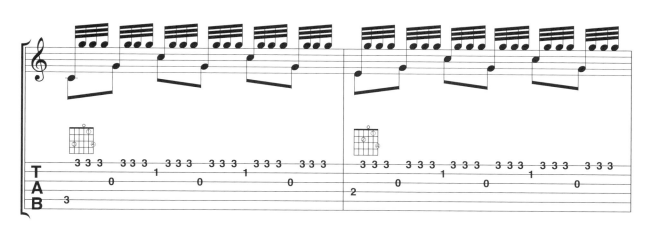

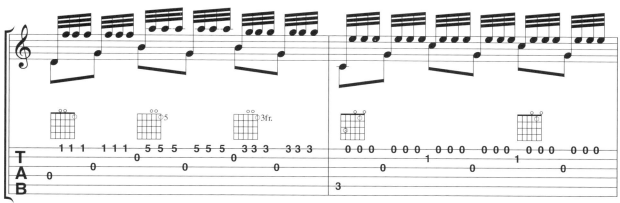

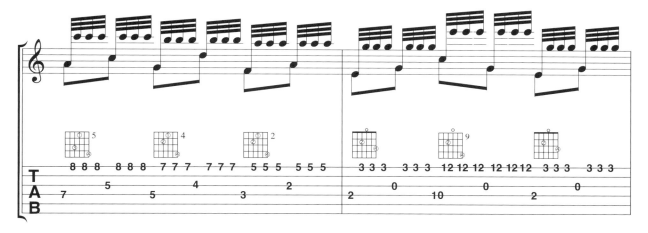

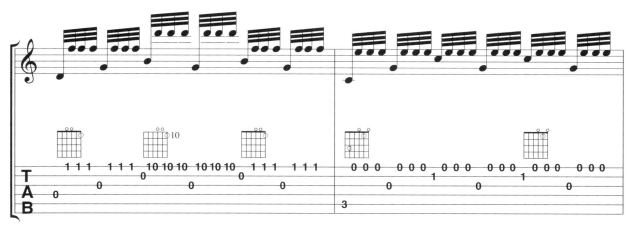

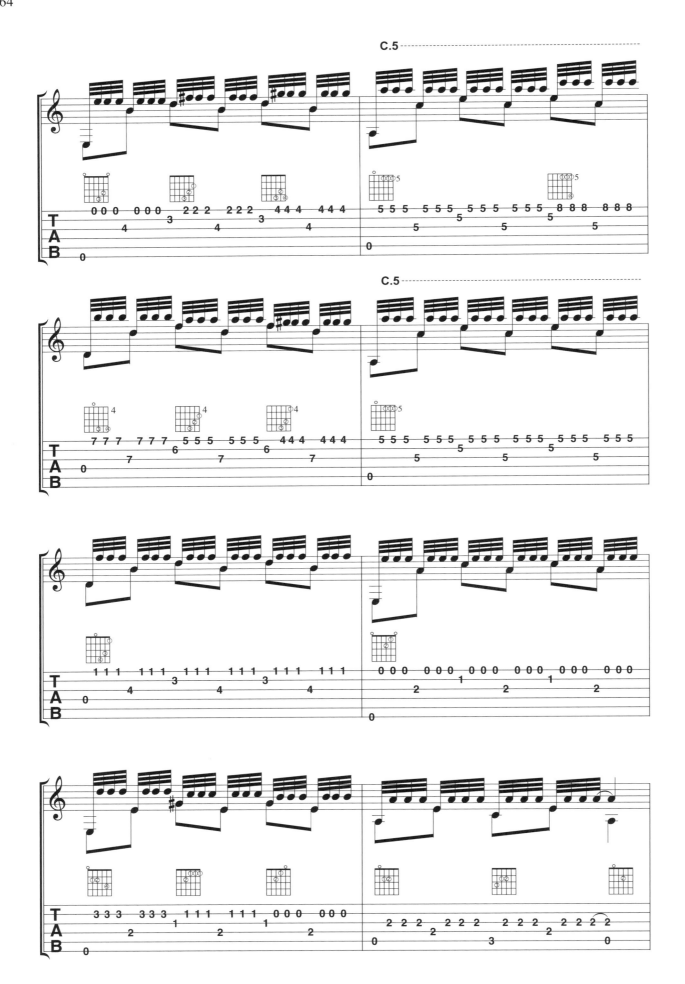

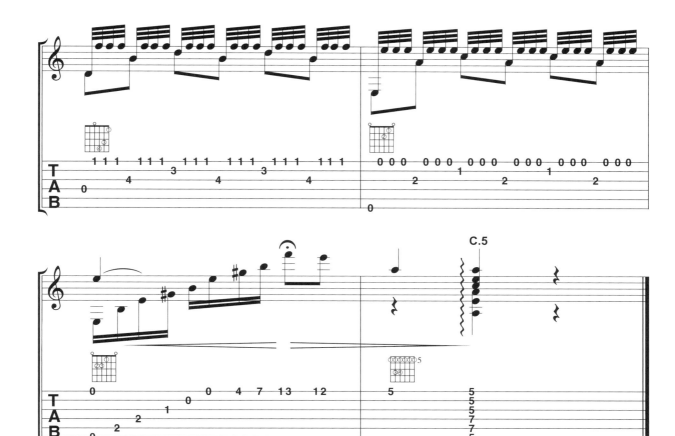

La Danse Des Naiades

水神之舞

Composer 作曲
José Ferrer（費瑞爾）

費瑞爾（José Ferrer，1835-1916）西班牙的吉他家和作曲家。1835年出生在西班牙北部赫羅納（Girona）的小鎮Torroella de Montgrí，他的父親是吉他家和樂譜收藏家，所以自幼就跟著父親學習吉他。1882他離開西班牙前往法國巴黎，在音樂院中展開他教學的工作，同時在作曲方面也有不錯的名聲。

1889年回到巴塞隆那（Barcelona），擔任里西奧音樂院（Conservatori Superior de Música del Liceu）的吉他教授，1916年3月7日逝世於巴塞隆那。他的著作《吉他歷史概述》（Resena Historaca De La Guitarra）是他一生致力於吉他音樂的重要成果。

費瑞爾一生創作了六十多首樂曲，包括有吉他獨奏曲、吉他與鋼琴、吉他與長笛二重奏曲。最常被演奏就是這首水神之舞 La danse des Naiades（op.35）。樂曲由慢板的序奏開始，像是歌劇的宣敘調般，速度較自由結構較鬆散但要注意拍子的變化。第二段是樂曲的主題，三拍子的馬祖卡舞曲（Mazurka）。之後樂曲轉入明亮的E大調，要把大調與小調的差別表現出來，最後又回到E小調的主題然後結束。

La Danse Des Naiades

水 神 之 舞

José Ferrer

Larghetto

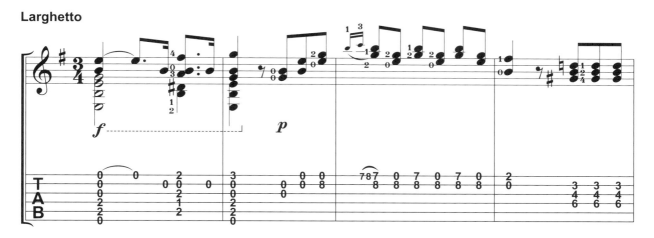

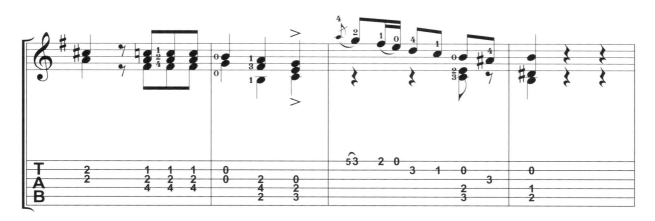

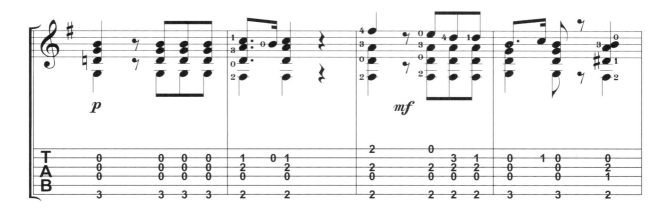

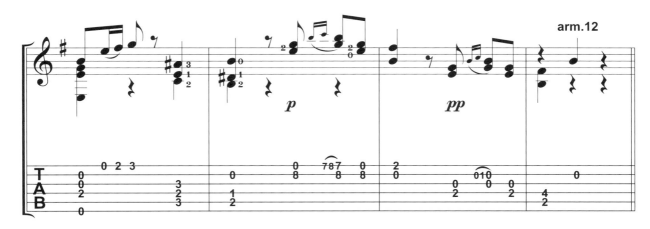

Mazurka

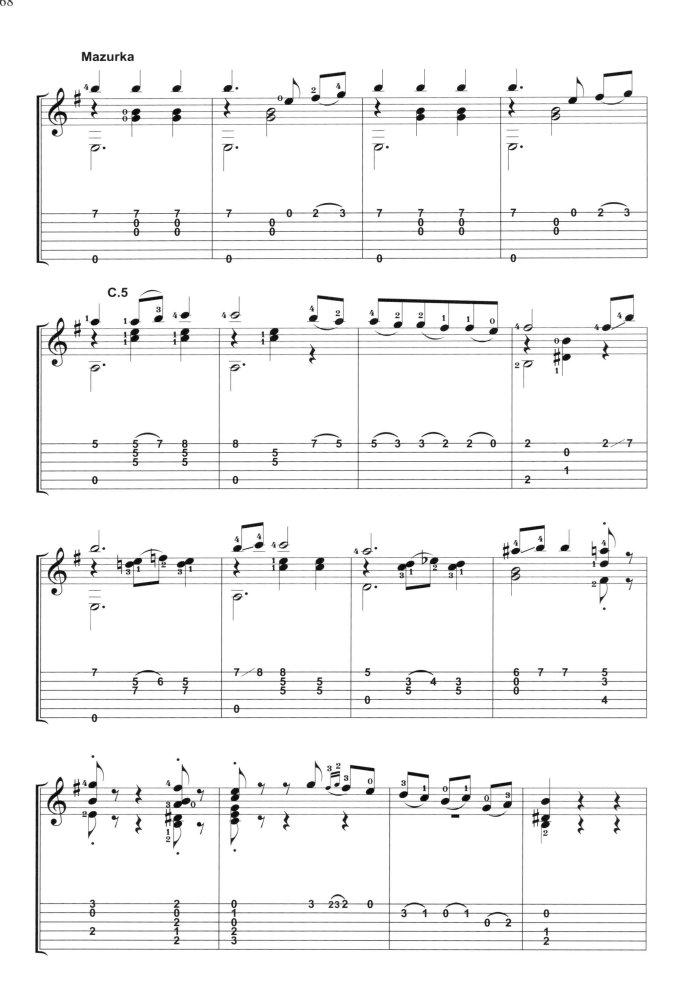

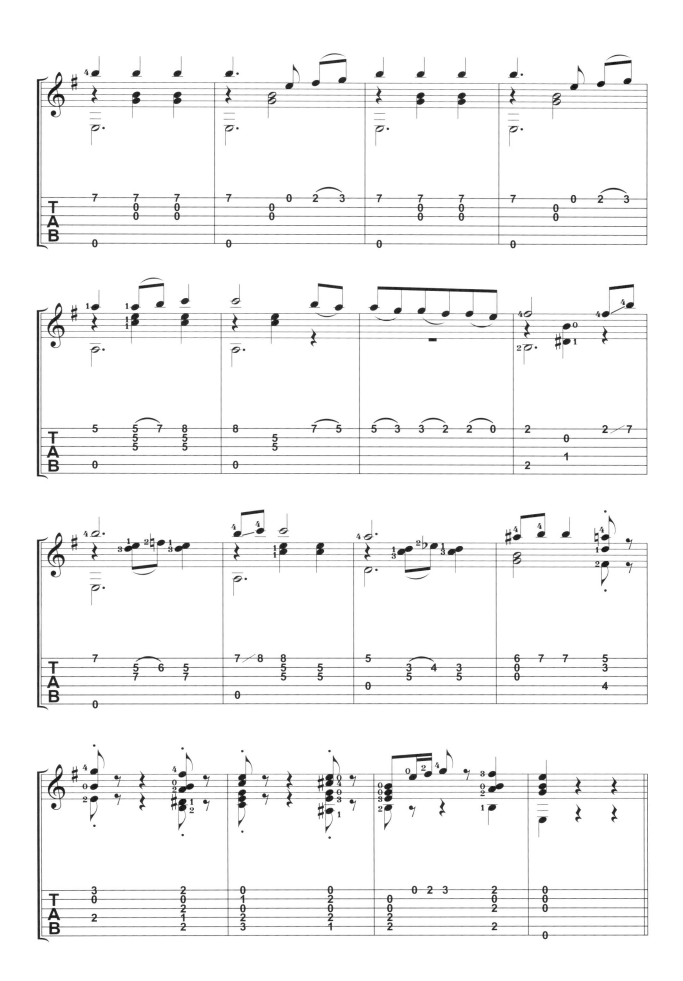

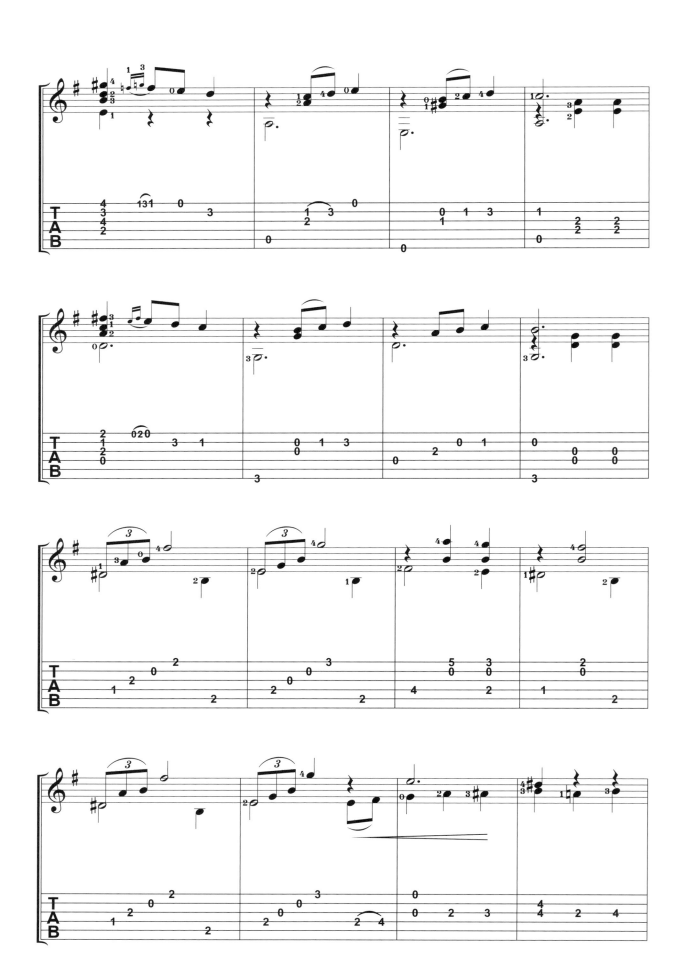

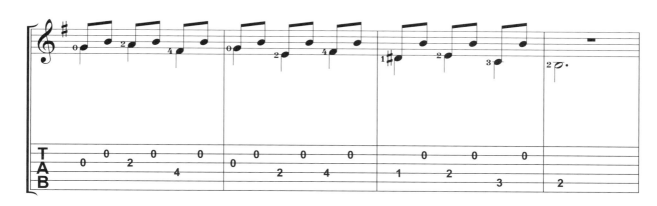

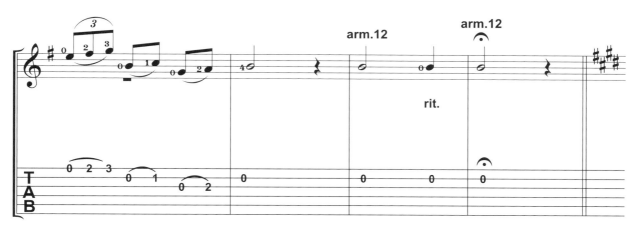

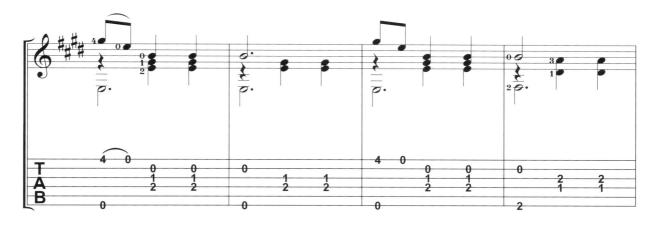

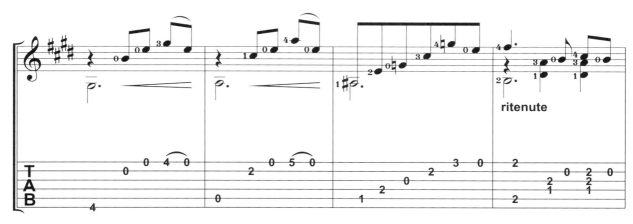

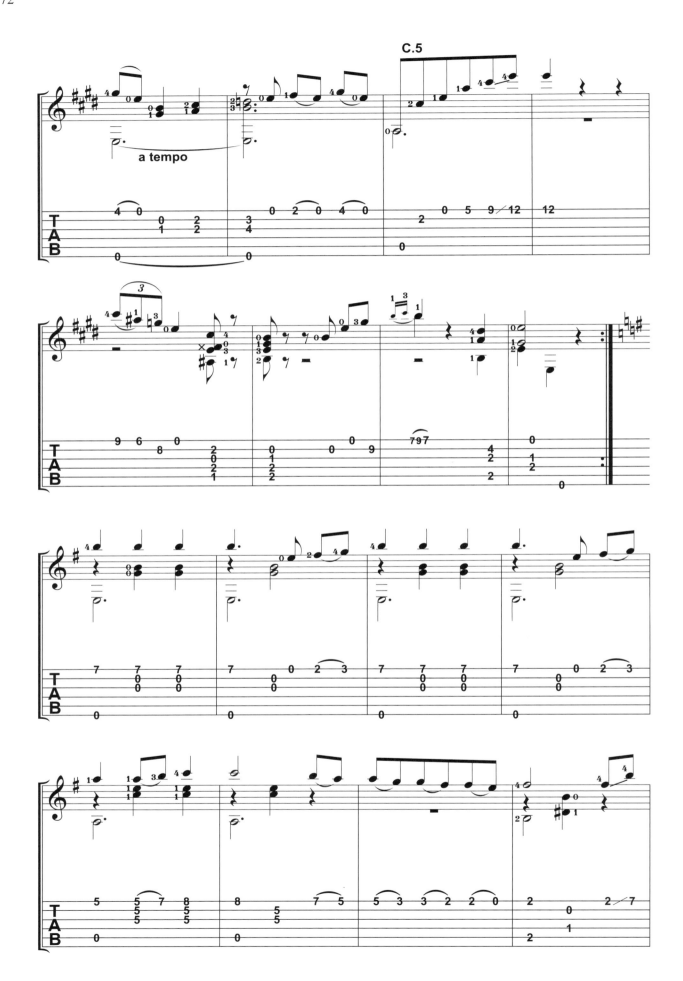

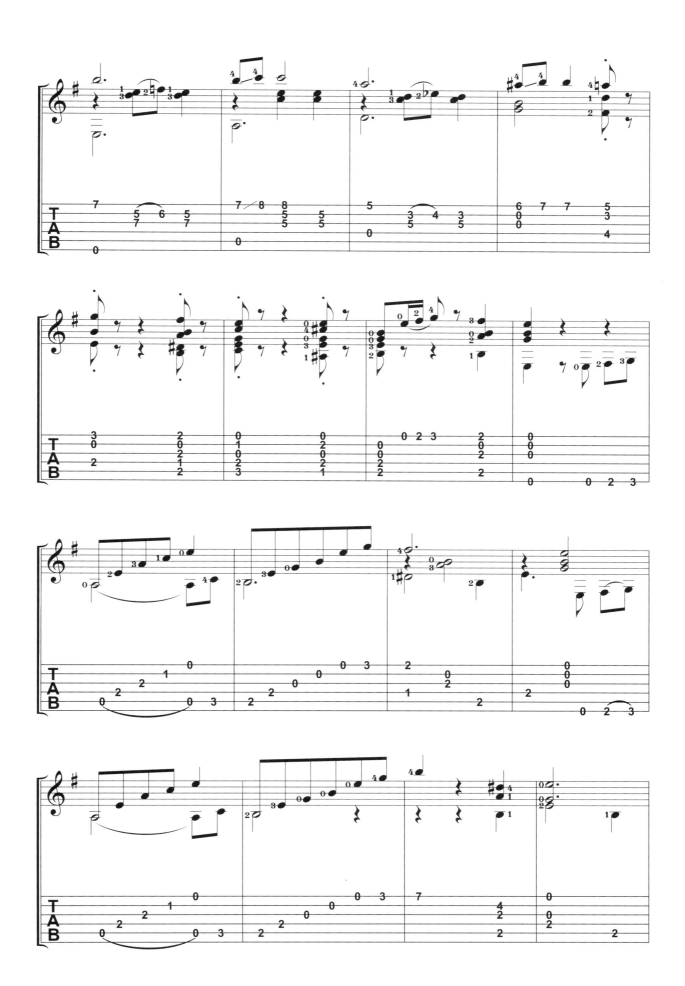

74

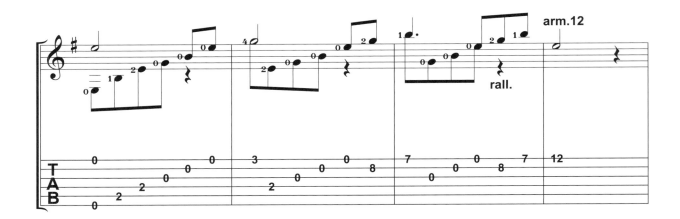

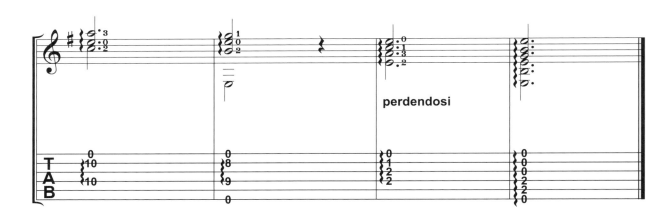

Etude
月光

Composer 作曲
Fernando Sor（費爾南度-蘇爾）

　　此曲為「吉他的貝多芬」**費爾南度-蘇爾**（Fernando Sor，1778-1839，西班牙）的作品。**費爾南度-蘇爾**在年幼時，就從父親那裡接觸到吉他；5歲時在父親彈吉他的伴奏下，寫了一首自創的抒情調。在11歲時，父親過世，家庭經濟陷入困境，於是母親送他到巴塞隆納的一處修道院接受音樂教育。在修道院裡學習和聲、對位與作曲的課程，並學習大提琴和小提琴，不過都放棄了，最後改學吉他。

　　16歲時從修道院畢業後，在歌劇方面寫了第一首名為「Telemaco en la Isla de Calipso」的作品，並在巴塞隆納成功的演出打響了名氣。這部歌劇後來也在馬德里及威尼斯上演，而**費爾南度-蘇爾**的名聲也和當時義大利歌劇的代表作家祈馬羅沙和白賽羅並駕其驅。不料，西班牙和葡萄牙發生戰爭，**費爾南度-蘇爾**在軍隊中擔任軍官，但法國拿破崙軍隊入侵時，卻因支持拿破崙的自由人權口號，而被迫流亡到法國。在法國落腳的期間，他以教吉他糊口過日，畢竟，法國不是安居之處，最後，遷居到英國倫敦。在倫敦的期間，**費爾南度-蘇爾**才真正以吉他演奏再打下另一個名聲；在1817年的3月24日，他受倫敦愛樂協會的邀請，以吉他獨奏家的身份演奏自己的作品「為吉他和小提琴、中提琴和大提琴的小協奏曲」博得喝采。

　　1822年，他又被迫遷回到法國。隔年，他發表新的芭蕾舞劇，並獲得極大的成功，同時，娶了芭蕾名伶為妻。之後，他到俄國旅行期間，與妻子離婚。**費爾南度-蘇爾**的作品超過400多首，其中重要的作品包括練習曲、幻想曲、主題與變奏以及奏鳴曲等等，而在吉他以外的作品，留下一齣歌劇、一首清唱劇、一首經文歌、交響曲及弦樂四重奏。他的吉他教本「西班牙吉他演奏法」（Method For The Spanish Guitar）深具科學性，並以有系統的材料解剖左右手的練習要領，而在書中更寫著：「吉他入門容易，上達難」，正是給吉他學習者最好的名言。

　　本曲是一首B小調練習曲，在**費爾南度-蘇爾**原先的練習曲目中並沒有標任何名字。爾後，日本吉他界將它標上「月光」標題，因為此曲的風格和**貝多芬**的「月光奏鳴曲」很類似，另外，這首曲子很適合在晚間無人的地方彈奏；而南美洲的吉他界則在這首練習曲上標註「雨滴」。

　　全曲共分為三個聲部，在彈奏時，注意高音長音的持續，而中低聲部就不能太強，更不能將此曲彈成分散和弦的樣子；每個樂句快告一段落時，可稍稍減慢速度，到下一樂句時再回復原先的速度。由於全曲的和弦幾乎都要用到封閉和弦，因此在每一個和弦的連接上，注意到各聲部不能有中斷的情形出現，否則彈出來的樣子就沒有月光流瀉的感覺。

Etude

月光

Fernando Sor
Op. 35，22

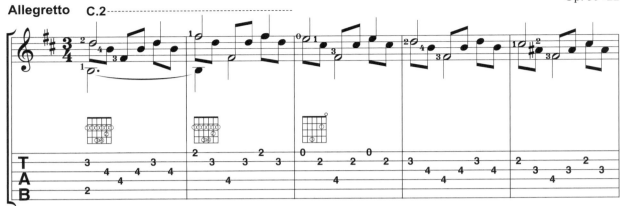
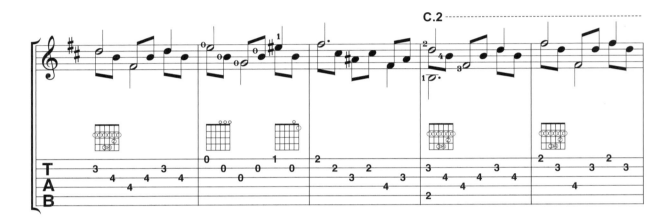
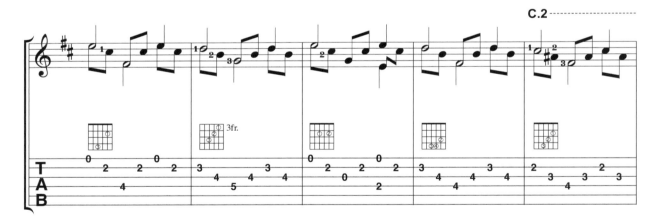
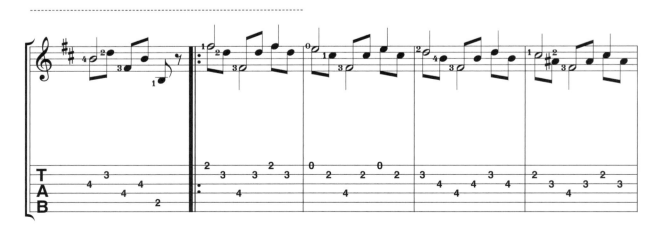

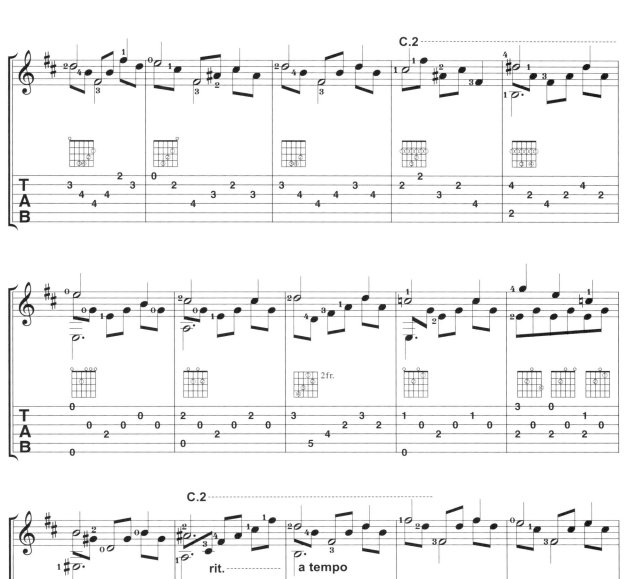

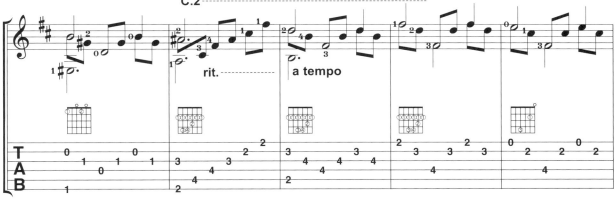

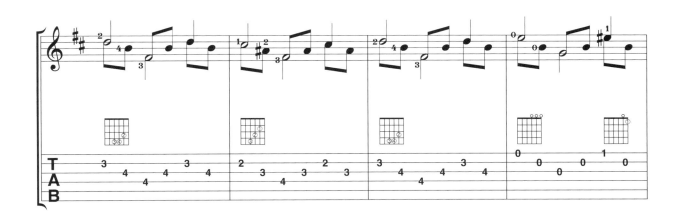

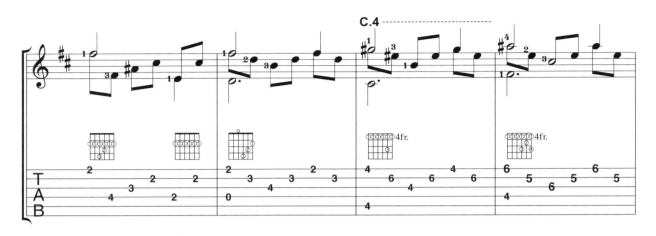

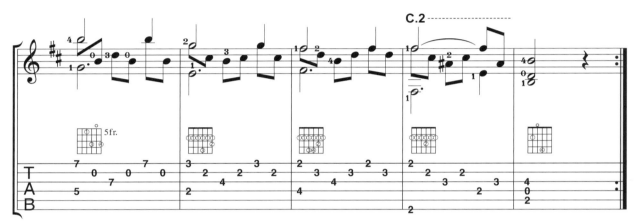

Variations sur l' Air de la Flute enchantée "Oh cara armonin" (Mozart)

魔笛之主題與變奏

Composer 作曲

Fernando Sor（費爾南度-蘇爾）

吉他難易度
Guitar Steps　easy　hard

此曲亦為「吉他的貝多芬」**費爾南度-蘇爾**（Fernando Sor，1778-1839，西班牙）的作品。相關介紹可參考「月光」。

這首曲子是以**莫札特**（Mozart）的歌劇「魔笛」（The Magic Flute）第二幕樂曲「巴巴基諾的魔鈴」為主題，再加5個變奏及Coda，而在主題之前有一個序奏。這是他的變奏曲作品中最受歡迎的一首。「魔笛」此齣劇情共分為2幕，第1幕的劇情簡介如下，夜之后告訴王子**塔米諾**（Tamino），公主**帕米娜**（Pamina）現在被魔王所囚禁，如果能夠把她救回來，願意賜給王子做妻子。**塔米諾**很快的就答應，而皇后便賜給他一支魔笛，可以隨時保護他的行動。而**巴巴基諾**（Papageno）則被任命幫助王子，並且得到了一組魔鈴。**巴巴基諾**來到魔王的宮殿，並告訴公主可以得救了，不料，被一名宮殿侍衛所困…，魔王進宮後，公主跪下來求他的寬恕，而王子**塔米諾**也被捉了進來，王子與公主兩人一見鐘情，而魔王告訴他們如果兩人要結合，要經歷嚴酷的考驗。

第2幕，王子被魔王剝奪不能跟公主說話的權利，而皇后的侍女前來勸王子快逃，但王子不為所動…，王子遇見了心愛的公主，但他不能和她說話，此時公主以為王子不理她，不再愛她，悲傷之餘，企圖拔劍自殺，幸而被人阻擋。王子最後被允許和公主見面，並向前擁抱她，但他們必須通過一個火洞，結果他們做到了。

彈奏本曲時，在樂曲序奏的一開始（第1到24小節），特別注意和弦的共鳴性以及泛音的效果。在一個主題和五個變奏曲方面（第25小節以後），注意全曲運用圓滑音的特殊技巧。在32分音符的快速音階中，要彈出清楚的音粒；在三連音及五連音的快速琶音方面，注意拍子時值的掌握，要能流暢彈出。其他有三連音的音階或圓滑音的地方，注意左手的指法，最好能以方便變換把位為原則，而右手指法的設計也要恰當。總之，這是一首音樂性及技巧性極高難度的曲子，在練習時能多了解曲子的內容。

譜內名詞解說：Theme / 主題
Var.（Variation）/ 意指變奏曲（將主題做節奏及音符上的變化）
Mineur / 小調

Variations sur l'Air de la Flute enchantée
"Oh cara armonin" (Mozart)

魔笛之主題與變奏

Fernando Sor
Op. 9

Introduction Andante Largo

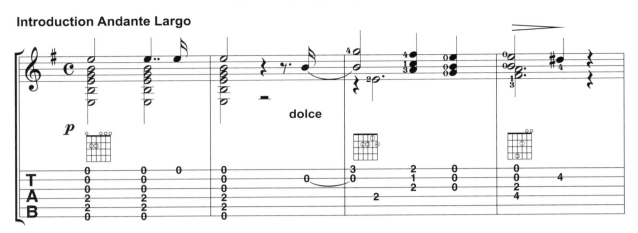

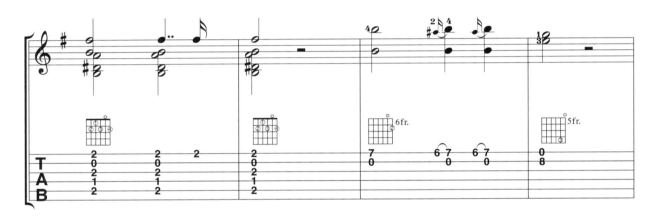

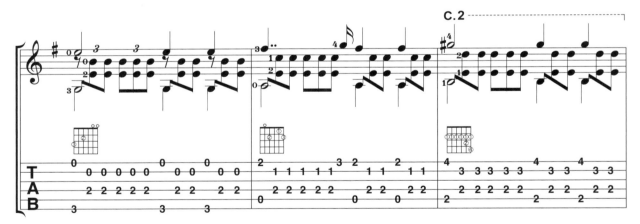

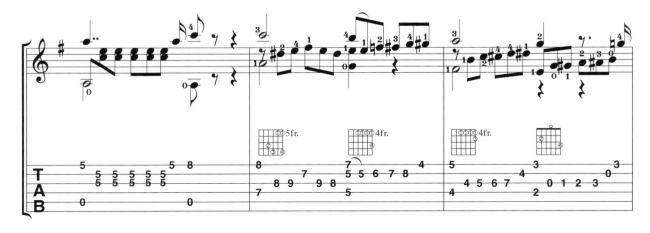

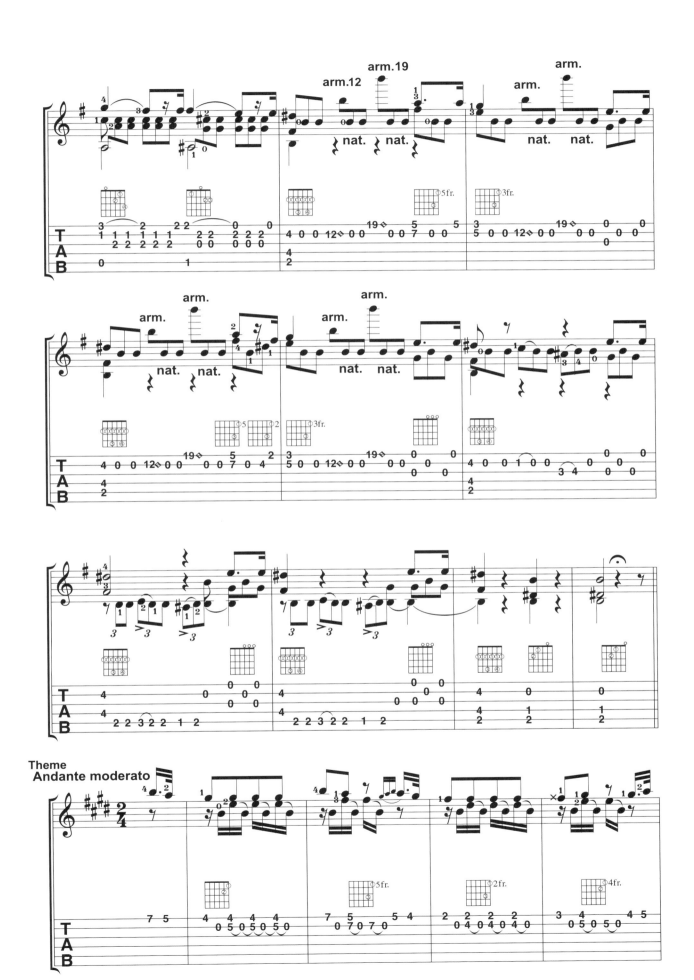

82

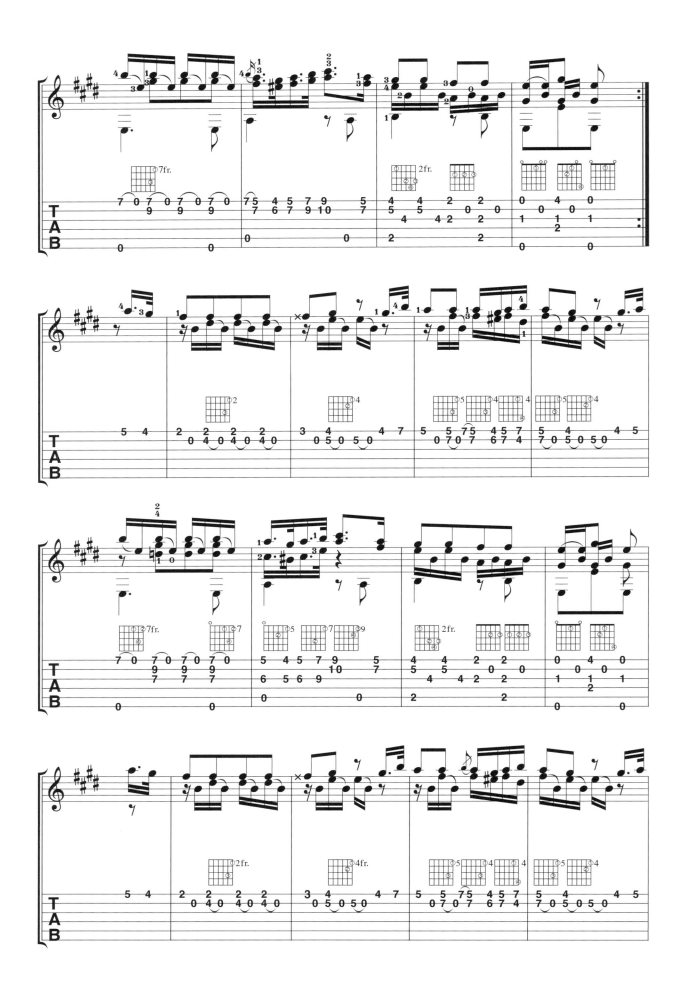

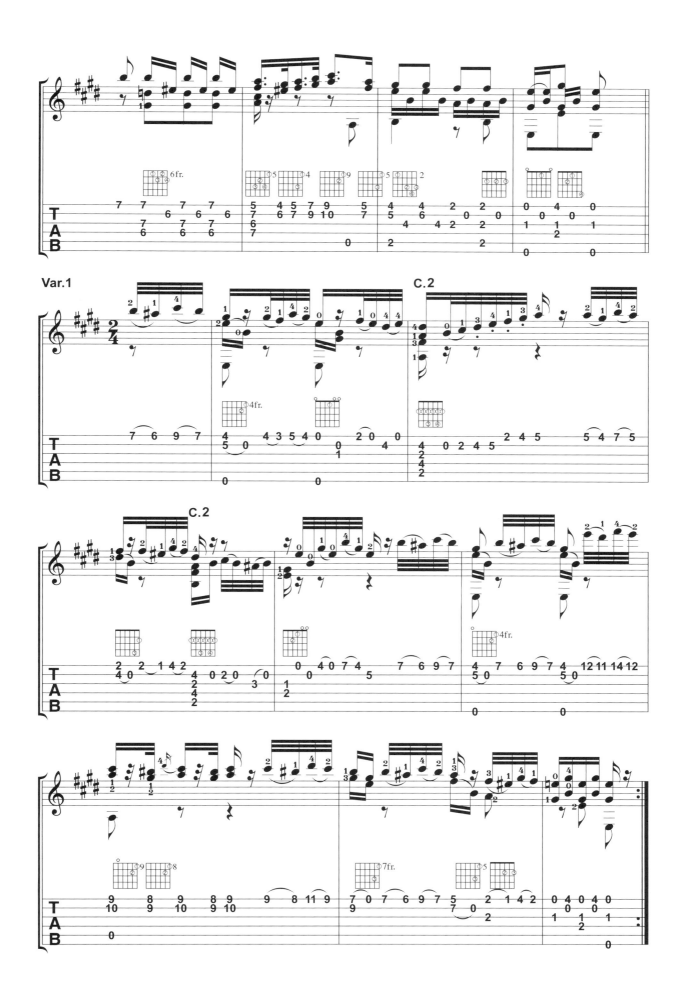

84

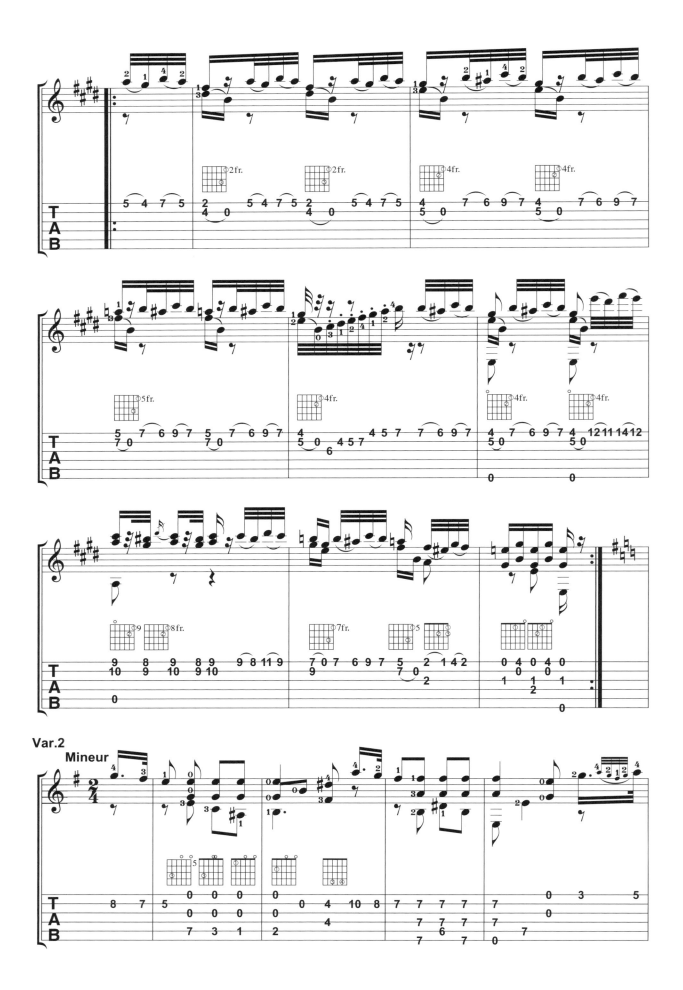

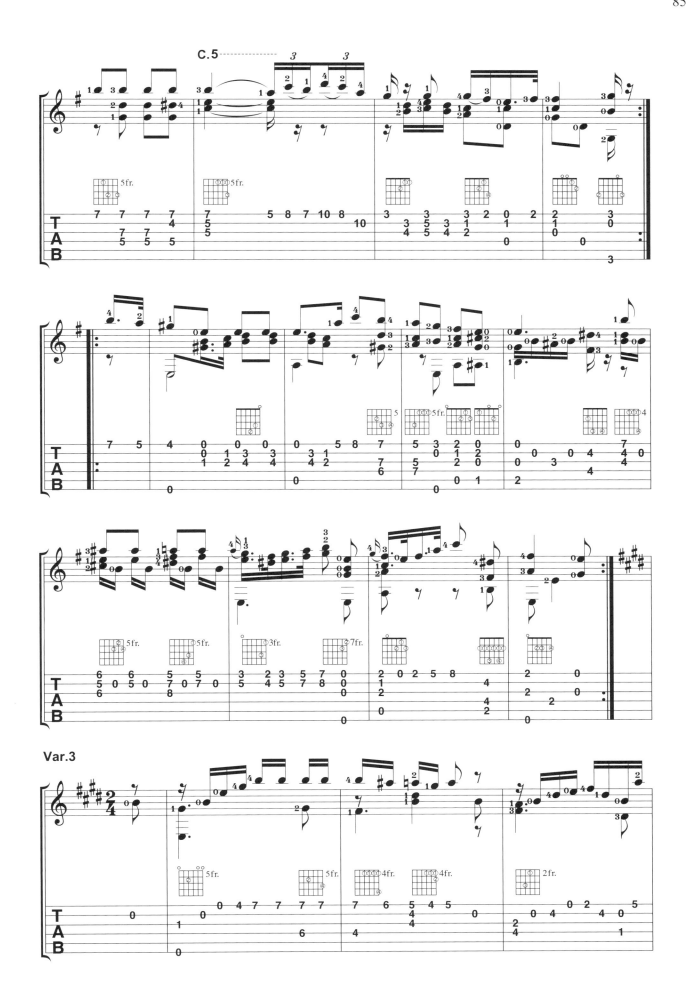

85

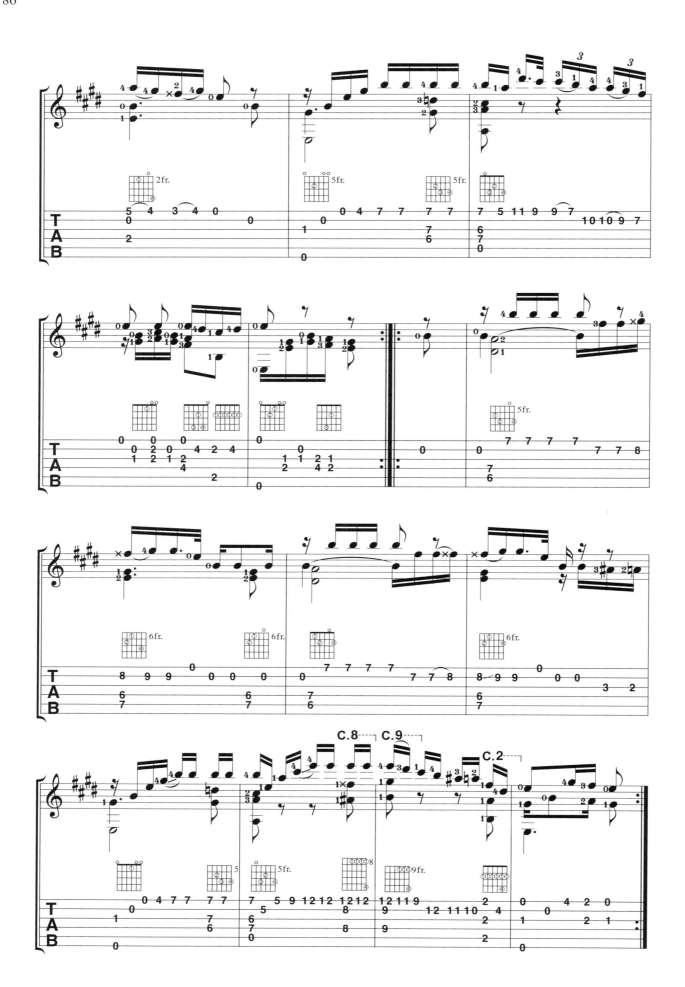

Var.4 Piu mosso

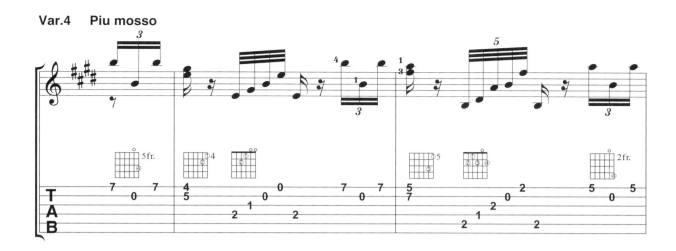

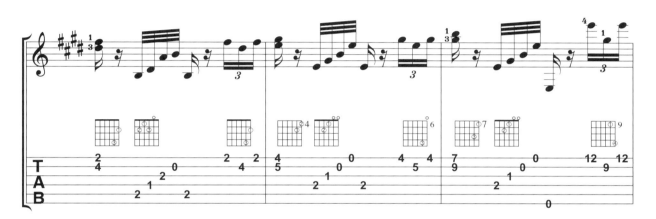

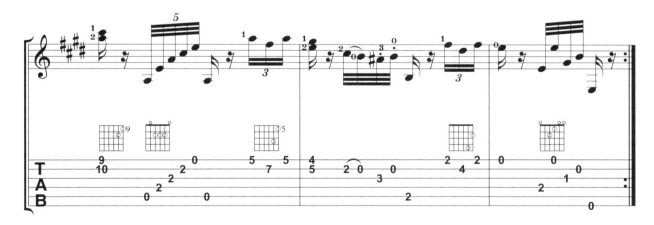

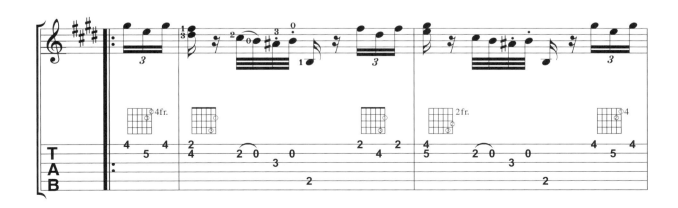

88

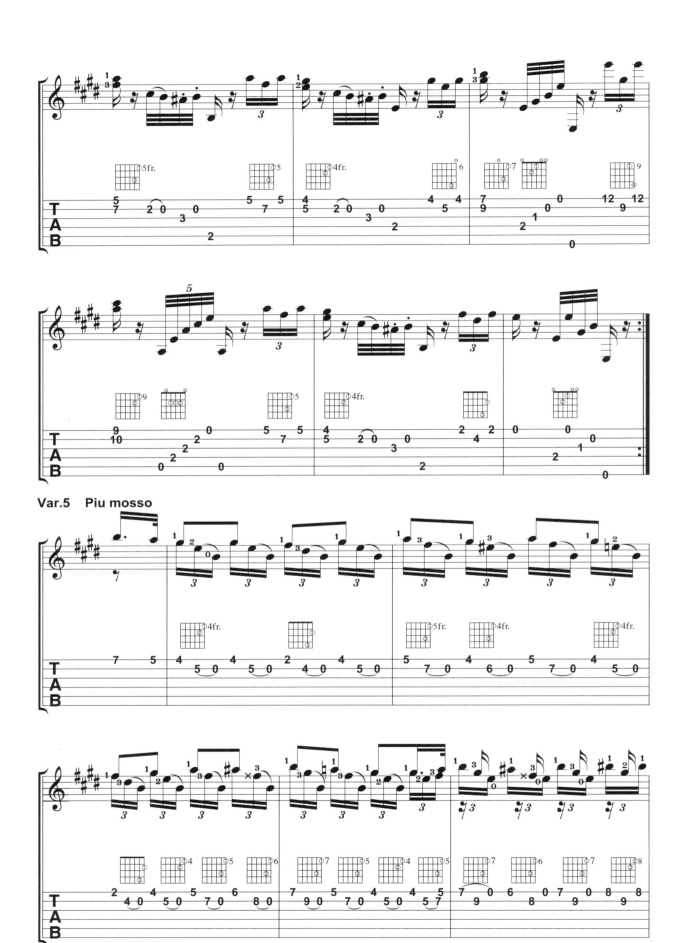

Var.5 Piu mosso

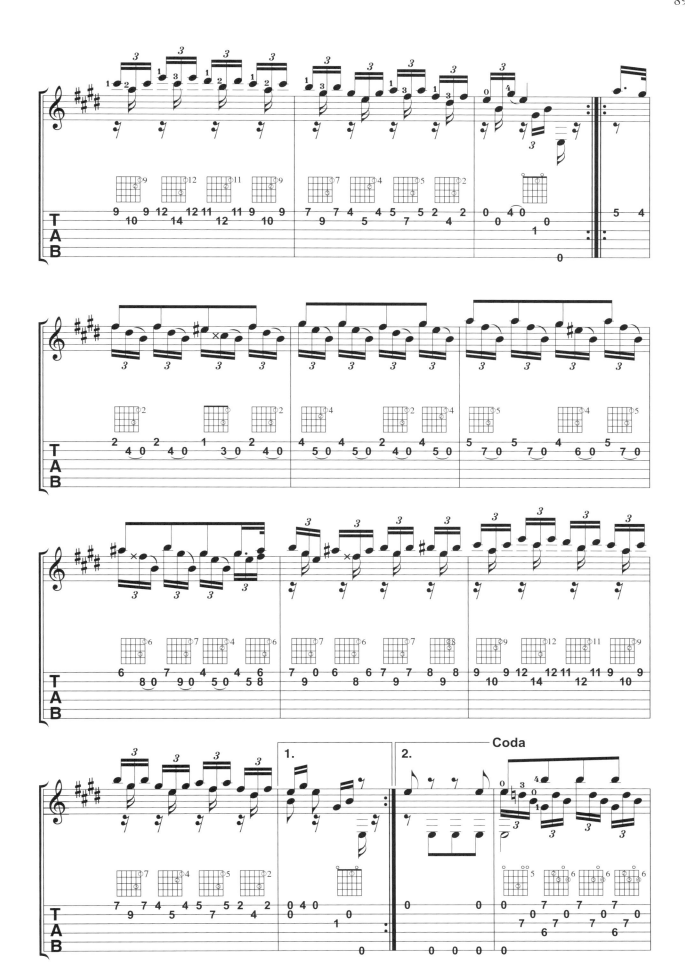

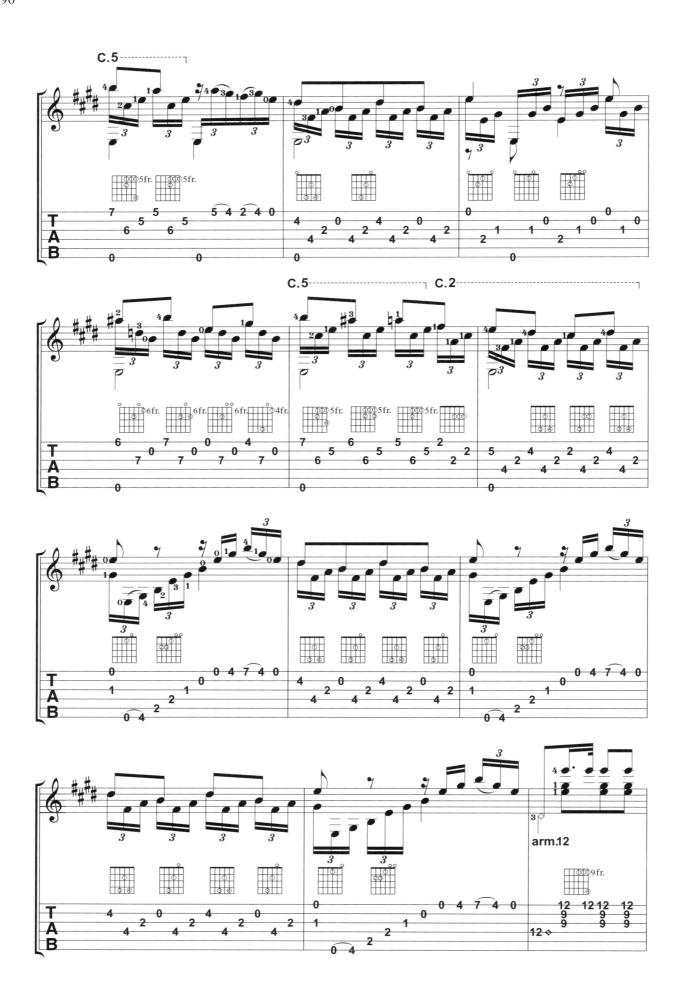

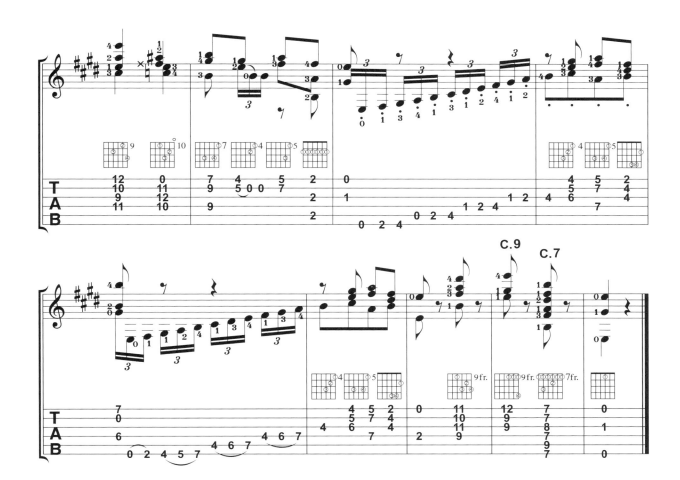

Asturias (Leyenda)
傳 說

Composer 作曲
Isaac Albéniz（伊沙克-阿爾班尼士）

此曲為西班牙鋼琴家**伊沙克-阿爾班尼士**（Isaac Albéniz，1860-1909，）的「西班牙組曲」的第5首，其鋼琴曲常被編成吉他版本，而吉他編曲的效果比鋼琴要好，這首曲子就是最好的範本。**伊沙克-阿爾班尼士**和**嚴利凱-葛拉那多斯**（Enrique Granados）同為「西班牙國民樂派」（Spanish Nationalism）最具代表性的作曲家。**伊沙克-阿爾班尼士**並非出身於音樂世家，但他卻有音樂上的才華。在他年幼時，因為太好動又不甘過著無聊枯燥的音樂學院的生活，於是離校出走，並以他的一身琴藝在外賣藝維生。在他的流浪賣藝生涯中，走遍了許多國家，以他年僅12歲的年紀，就得到了「神童鋼琴家」的美譽。**伊沙克-阿爾班尼士**除了在鋼琴作曲方面傑出的表現之外，也能彈吉他自唱；他的鋼琴曲集的風格像極了是為吉他而寫的，因此才有許多吉他編曲家將他的鋼琴曲一一作改編，其中以**米凱爾-劉貝特**的改編曲最有名。

在**伊沙克-阿爾班尼士**的「西班牙組曲」（Suite Espanola，Op.47）中的所有曲子，都是以西班牙地名作為標題。而「傳說」這一首是以「阿斯都利亞斯」（Asturias）這個地方為曲目標題，在11世紀初時，西班牙境內紛爭四起，摩爾人的統治開始動搖，西班牙北部的基督徒脫離摩爾人的支配後，建立了幾個基督教小王國，而「阿斯都利亞斯」就是其中的一個。「阿斯都利亞斯」位在西班牙的北部地區，全曲充滿著東方的色彩。節奏方面是以當地的舞曲做為作曲的方向。

此曲前半部方面，第1到16小節低音的主旋律以第4、5、6弦為彈奏範圍，用右手的拇指彈；而伴奏音則用右手中指或食指彈奏出「小鐘奏法」（即同音不同弦的共鳴），這種特殊的技巧正是鋼琴所無法表現出來的。再者，第17到24小節，伴奏音以16分音符的三連音，做右手食指與中指快速的交替演奏，這種技巧要注意的是，食指的力道及音量不能太小，否則就彈奏不出三連音快速的感覺。

在後半部分（從第63小節起）是西班牙北部亞斯特利亞斯（Asturias）州姑娘們唱的「哀歌」（Lament），又混合著南部安達魯西亞（Andalusia）「佛拉門哥」（Flamenco）的風格。一開始的幾個小節裡，都是8度雙音的旋律，並夾雜著泛音的效果，彈奏時要充分感受當地的民謠風。接著是低音及高音旋律做前後呼應的效果，彈奏時請明顯的做出這樣的強烈對比。在和弦音及旋律音交替出現時，注意把位移動的順暢，避免和弦連接時產生中斷。

Asturias (Leyenda)

傳 說

Isaac Albéniz

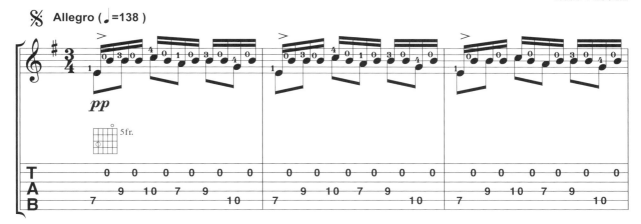

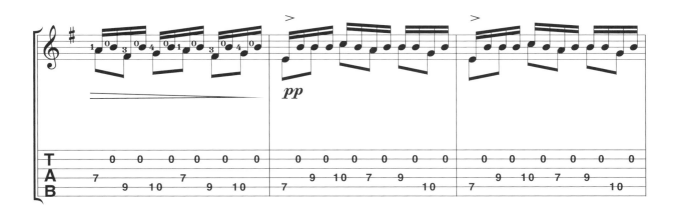

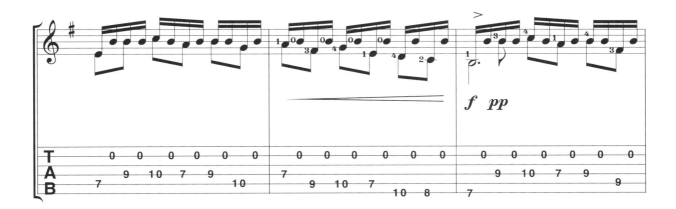

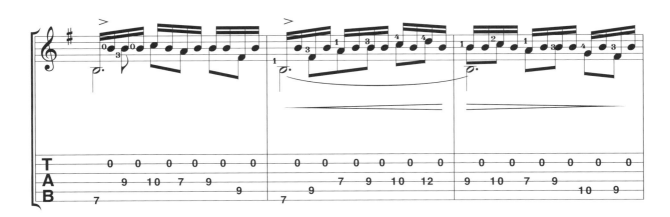

94

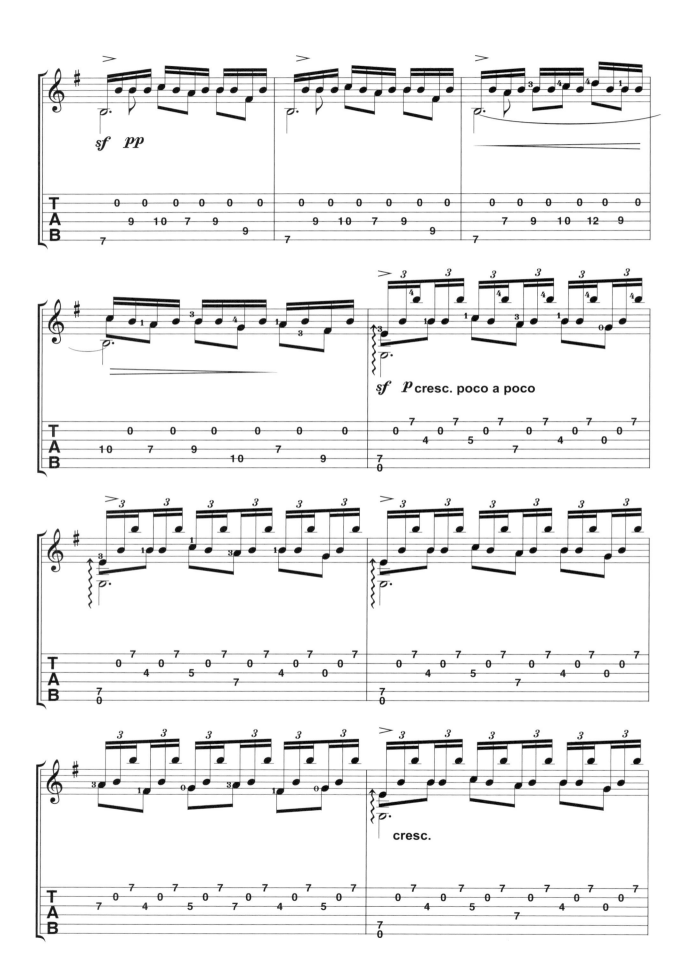

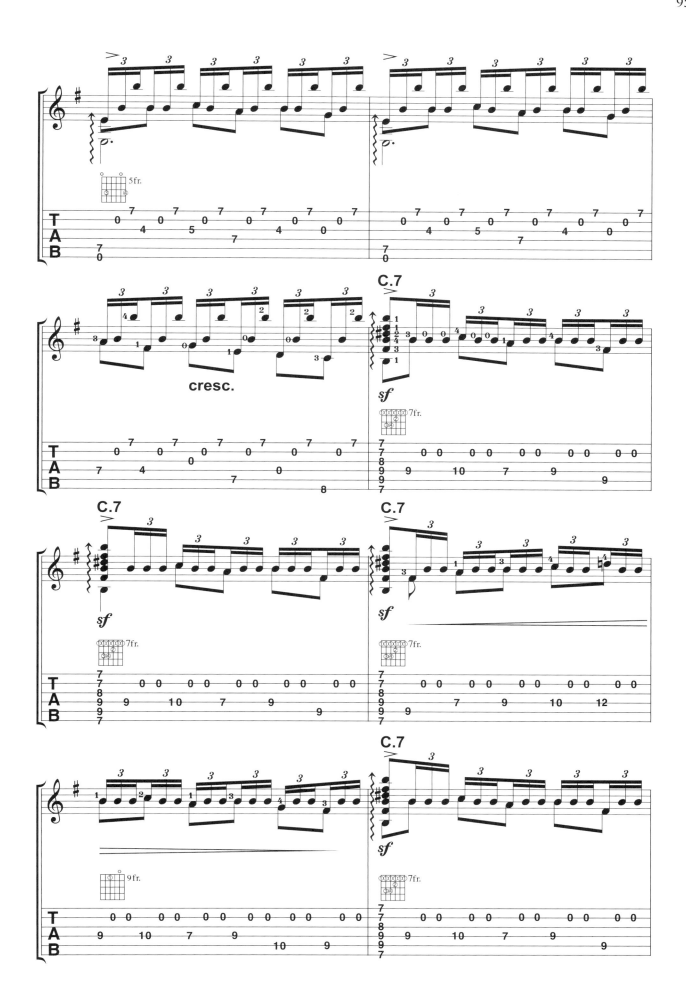

96

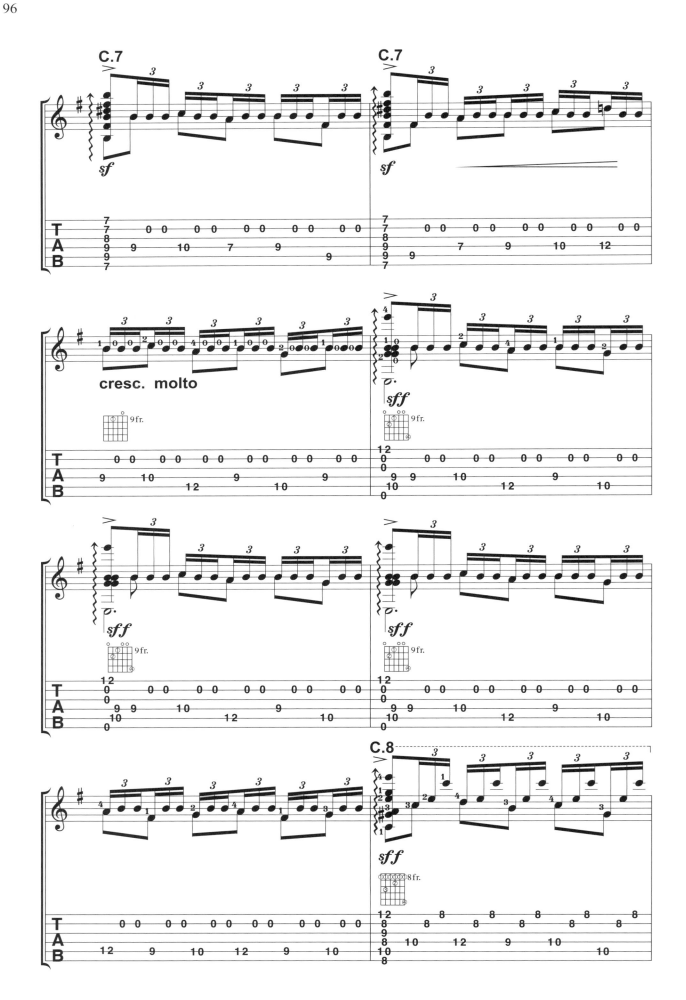

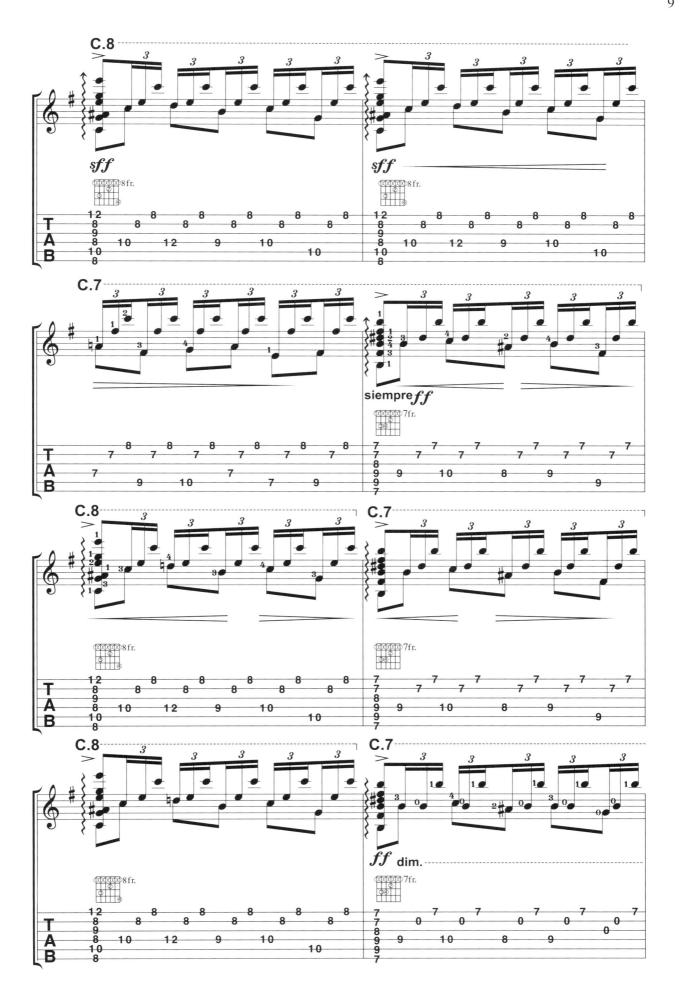

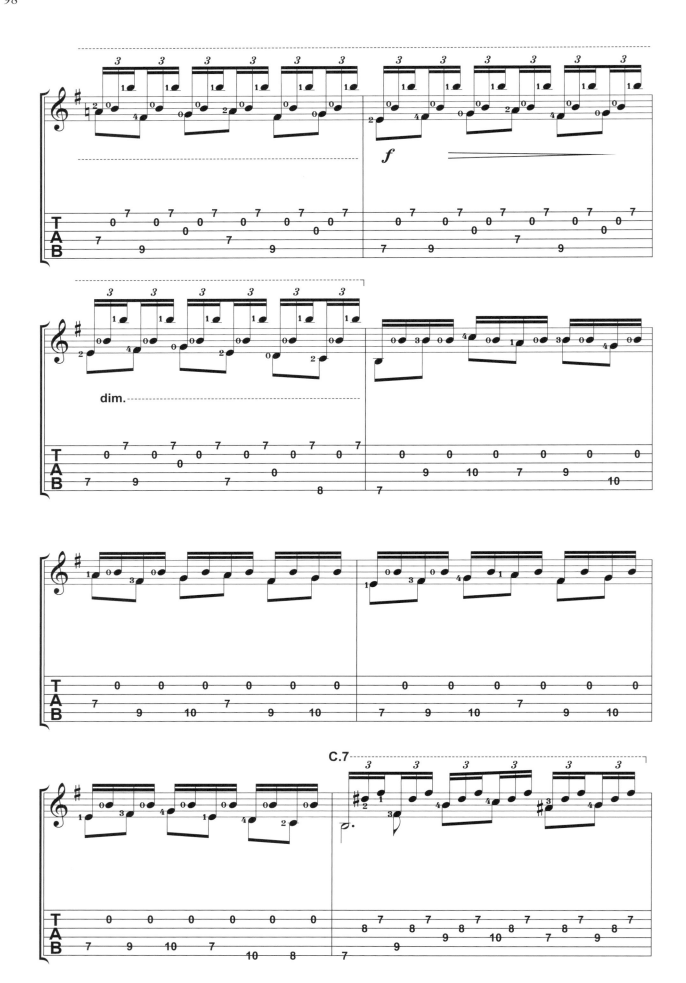

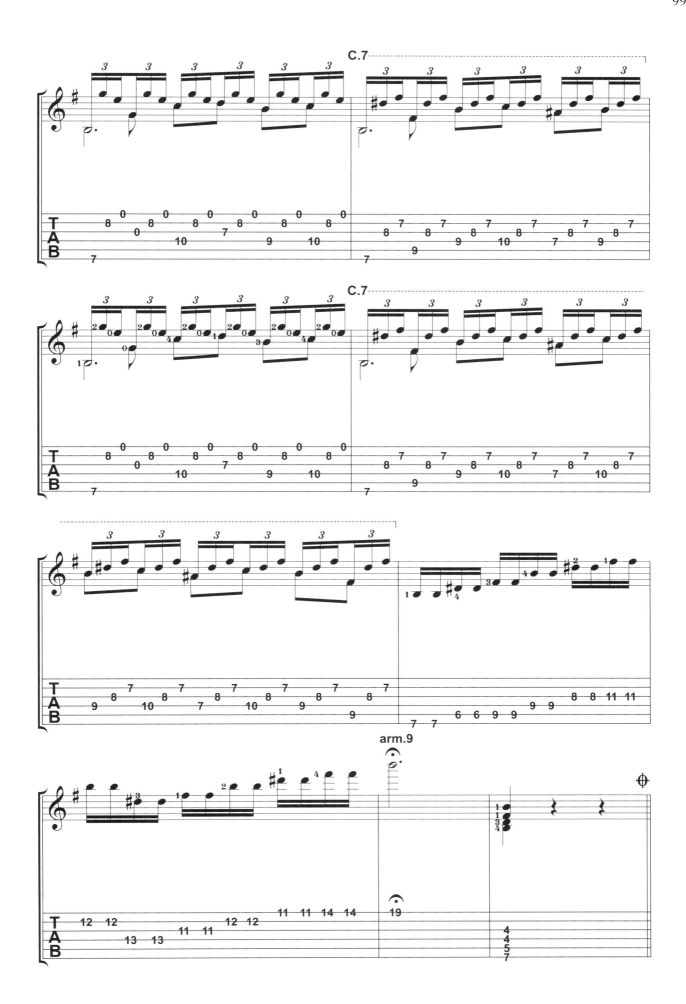

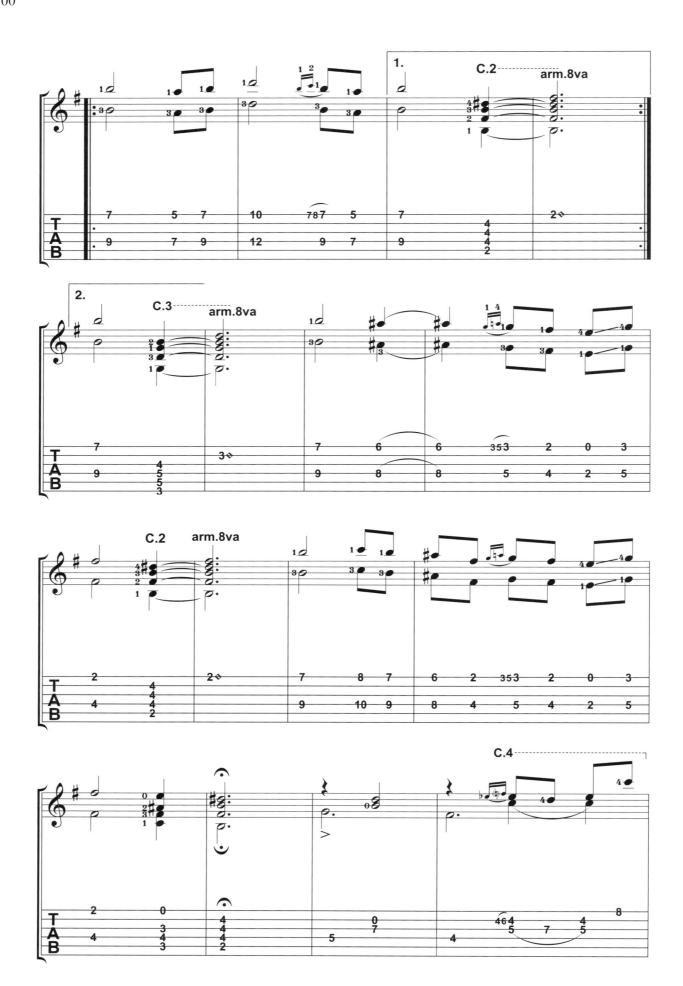

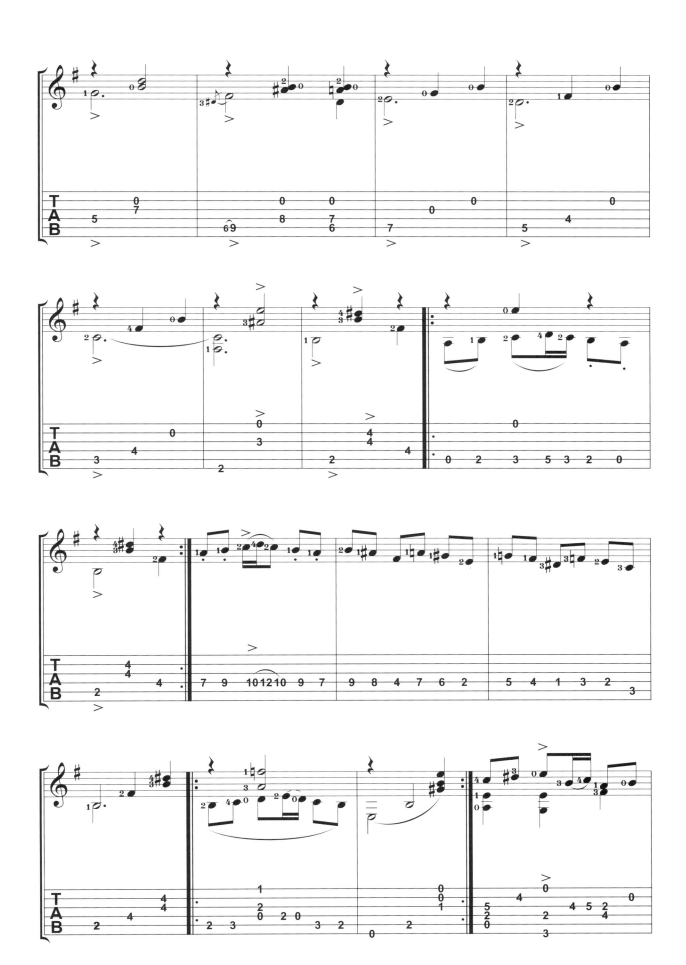

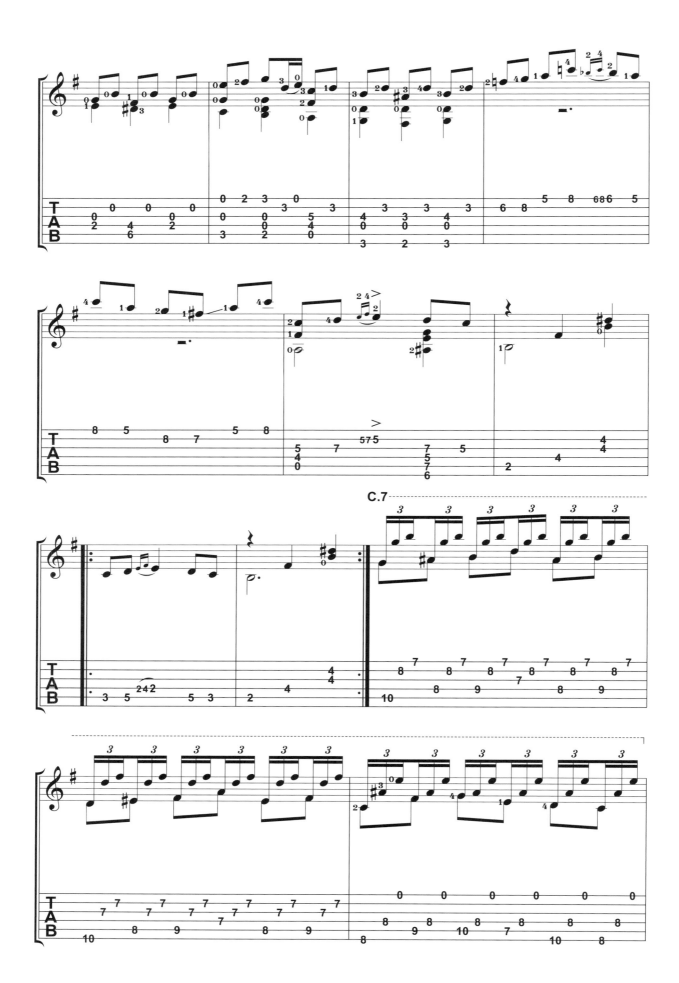

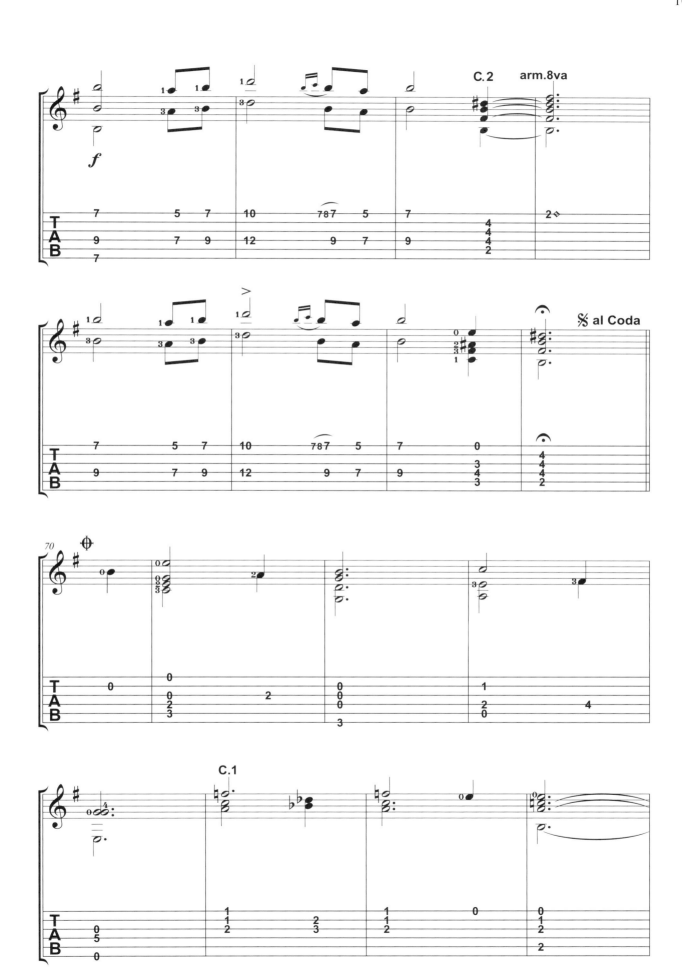

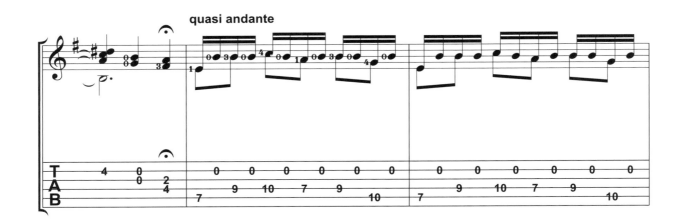

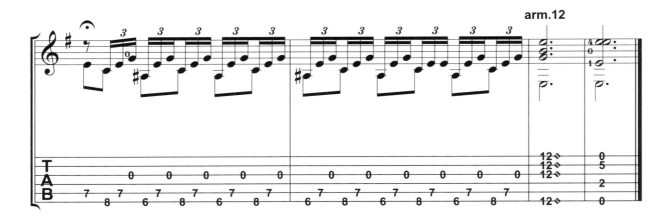

好書推薦

—— 古典與詩意的心邂逅 ——

Guitar

古典吉他名曲大全（一）（二）（三）

FAMOUS COLLECTIONS

◆ 精準五線譜、六線譜對照方式編寫

◆ 樂譜中每個音符均加註手指選指記號方式

◆ 收錄古典吉他世界經典名曲

◆ 作曲家及曲目簡介，演奏技巧示範

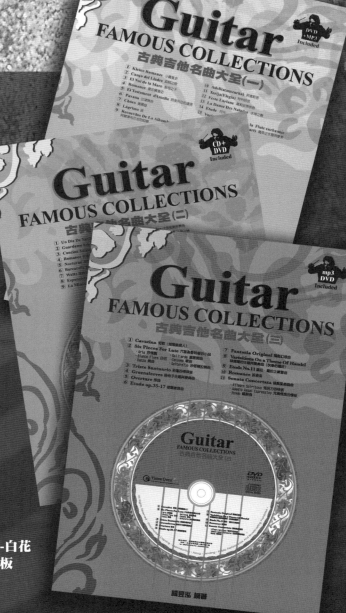

《一》
定價550元
附DVD+mp3

1. 小羅曼史
2. 盜賊之歌
3. 聖母之子
4. 愛的羅曼史
5. 阿美利亞的遺言
6. 巴望舞曲
7. 鳩羅曲
8. 淚

9. 阿爾布拉宮的回憶
10. 阿德莉塔
11. 特利哈宮
12. 羅利安娜祭曲
13. 水神之舞
14. 月光
15. 魔笛變奏曲
16. 傳說

《二》
定價550元
附DVD+mp3

1. 11月的某一天
2. 看守牛變奏曲
3. 瑞士小曲
4. 浪漫曲
5. 夜曲
6. 船歌
7. 圓舞曲
8. 西班牙舞曲

9. 卡達露那舞曲
10. 卡那里歐斯舞曲
11. 前奏曲第一號
12. 前奏曲第二號
13. 馬可波羅主題與變奏
14. 楊柳
15. 殘春花
16. 緩版與迴旋曲

《三》
定價550元
附DVD+mp3

1.短歌（越戰獵鹿人）
2. 六首為魯特琴的小品
・抒情調・嘉雅舞曲
・白花・抒情調
・舞曲・沙塔賴拉舞曲
3.悲傷的禮拜堂
4.綠柚子主題與變奏曲
5.序曲
6.練習曲

7.獨創幻想曲
8.韓德爾的主題與變奏曲
9.練習曲No.11
10.浪漫曲
11.協奏風奏鳴曲
・第一樂章 有活力的快板-白花
・第二樂章 充滿情感的慢板
・第三樂章 輪旋曲

最經典的古典名曲，再一次精彩收錄！

學習音樂最佳途徑
音樂人必備叢書
專業樂譜

最新圖書目錄

麥書文化

COMPLETE CATALOGUE

民謠彈唱系列

書名	編著／規格／價格	附件	內容說明
吉他新視界 The New Visual Of The Guitar	陳增華 編著 16開 / 360元	DVD	本書是包羅萬象的吉他工具書，從吉他的基本彈奏技巧、基礎樂理、音階、和弦、彈唱分析、吉他編曲、樂團架構、吉他錄音，音響剖析以及MIDI音樂常識……等，都有深入的介紹，可以說是市面上最全面性的吉他影音工具書。
吉他玩家 Guitar Player	周重凱 編著 菊8開 / 440頁 / 400元		2010年全新改版。周重凱老師繼"樂知音"一書後又一精心力作。全書由淺入深，吉他玩家不可錯過。精選近年來吉範伴奏之經典歌曲。
吉他贏家 Guitar Winner	周重凱 編著 16開 / 400頁 / 400元		融合中西樂器不同的特色及元素，以突破傳統的彈奏方式編曲，加上完整而精緻的六線套譜及範例練習，淺顯易懂，編曲好彈又好聽，是吉他初學者及彈唱者的最愛。
名曲100(上)(下) The Greatest Hits No.1.2	潘尚文 編著 菊8開 / 216頁 / 每本320元	CD	收錄自60年代至今吉他必練的經典西洋歌曲。全書以吉他六線譜編著，並附有中文翻譯、光碟示範，每首歌曲均有詳細的技巧分析。
六弦百貨店精選紀念版 1998—2012 Guitar Shop1998-2012	潘尚文 編著 菊8開 / 每本220元 每本280元 CD / VCD 每本300元 VCD+mp3		分別收錄1998-2012各年度國語暢銷排行榜歌曲，內容涵蓋六弦百貨店歌曲精選。全新編曲，精彩彈奏分析。

鋼琴、電子琴系列

書名	編著／規格／價格	附件	內容說明
輕輕鬆鬆學Keyboard 1 Easy To Learn Keyboard No.1	張梓 編著 菊8開 / 116頁 / 定價360元	CD	全球首創以清楚和弦指型圖示教您如何彈奏電子琴的系列教材問世了！第一冊包含了童謠、電影、卡通等耳熟能詳的曲目，例如迪士尼卡通的小美人魚、蟲蟲危機…等等。
輕輕鬆鬆學Keyboard 2 Easy To Learn Keyboard No.2	張梓 編著 菊8開 / 116頁 / 定價360元	CD	第二冊手指練習部份由單手改為雙手。歌曲除了童謠及電影主題曲之外，新增世界民謠與適合節慶的曲目。新增配伴奏課程，將樂理知識融入實際彈奏。
流行鋼琴自學祕笈 Pop Piano Secrets	招敏慧 編著 菊八開 / 360元	DVD	輕鬆自學，由淺入深。從彈奏手法到編曲概念，全面剖析，重點攻略。適合入門或進階者自學研習之用。可作為鋼琴教師之常規教材或參考書籍。本書首創左右手五線譜與簡譜對照，方便教學與學習隨書附有DVD教學光碟，隨手易學。
鋼琴動畫館（日本動漫） Piano Power Play Series Animation No.1	朱怡潔 編著 特菊8開 / 88頁 / 定價360元	CD	共收錄18首日本經典卡通動畫鋼琴曲，左右手鋼琴五線套譜。首創國際通用大譜面開本，輕鬆視譜。原曲採譜、重新編曲，難易適中，適合初學進階彈奏者。內附日本語、羅馬拼音歌詞本及全曲演奏學習CD。
Playitime 陪伴鋼琴系列 拜爾鋼琴教本（一）～（五） Playitime	何真真、劉怡君 編著 每冊250元（書+DVD）		本書教導初學者如何去正確地學習並演奏鋼琴。從最基本的演奏姿勢談起，循序漸進地引導讀者奠定穩固紮實的鋼琴基礎，並加註樂理及學習指南，讓學習者更清楚掌握學習要點。
Playitime 陪伴鋼琴系列 拜爾併用曲集（一）～（五） Playitime	何真真、劉怡君 編著 (一)(二) 定價200元 CD (三)(四)(五) 定價250元 2CD		本書內含多首活潑有趣的曲目，讓讀者藉由有趣的歌曲中加深學習成效，可單獨或搭配拜爾教本使用，並附贈多樣化曲風、完整彈奏的CD，是學生鋼琴發表會的良伴。
Hit 101 鋼琴百大首選 中文流行/西洋流行/中文經典 Hit 101	朱怡潔 邱哲豐 何真真編著 特菊八開 / 每本480元		收錄最經典、最多人傳唱中文流行、西洋流行、中文經典歌曲101首。鋼琴左右手完整總譜，每首歌曲有完整歌詞、原曲速度與和弦名稱。原版、原曲採譜，經適度改編成2個變音記號之彈奏，難易適中。
蔣三省的音樂課 你也可以變成音樂才子 You Can Be A Professional Musician	蔣三省 編著 2CD 特菊八開 / 890元		資深音樂唱片製作人蔣三省，集多年作曲、唱片製作及音樂教育的經驗，跨足古典與流行樂的音樂人，將其音樂理念以生動活潑、易學易懂的方式，做一系統化的編輯，內容從基礎至爵士風，並附「教學版」與「典藏版」雙CD，使您成為下一位音樂才子。
七番町之琴愛日記 鋼琴樂譜全集	麥書編輯部 編著 菊8開 / 80頁 / 每本280元		電影"海角七號"鋼琴樂譜全集。左右手鋼琴五線譜、和弦、歌詞，收錄歌曲1945、情書、愛你愛到死、轉吧!七彩霓虹燈、給女兒、無樂不作(電影Live版)、國境之南、野玫瑰、風光明媚…等歌曲。
交響情人夢(1)(2)(3) 鋼琴特搜全集	朱怡潔、吳逸芳 編著 特菊八開 / 每本320元		日劇「交響情人夢」「交響情人夢-巴黎篇」完整劇情鋼琴音樂25首，內含巴哈、貝多芬、柴可夫斯基…等古典大師著名作品。適度改編，難易適中。經典古典曲目完整一次收錄，喜愛古典音樂樂友不可錯過。
超級星光樂譜集(1)(2)(3) Super Star No.1.2.3	潘尚文 編著 菊8開 / 488頁 / 每本380元		每冊收錄61首「超級星光大道」對戰歌曲總整理。每首歌曲均標註完整歌詞、原曲速度與完整左右手五線譜及和弦。善用音樂反覆編寫，每首歌翻頁降至最少。
七番町之琴愛日記 吉他樂譜全集	麥書編輯部 編著 菊8開 / 80頁 / 每本280元		電影"海角七號"吉他樂譜全集。吉他六線套譜、簡譜、和弦、歌詞，收錄電影膾炙人口歌曲1945、情書、Don't Wanna、愛你愛到死、轉吧!七彩霓虹燈、給女兒、無樂不作(電影Live版)、國境之南、野玫瑰、風光明媚…等12首歌曲。

烏克麗麗系列

書名	編著／規格／價格	附件	內容說明
烏克麗麗名曲30選 30 Ukulele Solo Collection	盧家宏 編著 菊8開 / 144頁 / 定價360元	DVD+MP3	專為烏克麗麗獨奏而設計的演奏套譜，精心收錄30首烏克麗麗經典名曲，標準烏克麗麗調音編曲，和弦指型、四線譜、簡譜完整對照。
烏克麗麗完全入門24課 Complete Learn To Play Ukulele Manual	陳建廷 編著 菊8開 / 200頁 / 定價360元	DVD	輕鬆入門烏克麗麗一學就會！教學簡單易懂，內容紮實詳盡，隨書附影音教學示範，學習樂器完全無壓力快速上手！
快樂四弦琴1 Happy Uke	潘尚文 編著 菊8開 / 128頁 / 定價320元	CD	夏威夷烏克麗麗彈奏法標準教材，適合兒童學習。徹底學「搖擺、切分、三連音」三要素，隨書附教學示範CD。

書名	編著 / 規格	內容說明
錄音室的設計與裝修 Studio Design Guide	劉連 編著 全彩菊8開 / 680元	室內隔音設計寶典，錄音室、個人工作室裝修實例。琴房、樂團練習室、音響視聽室隔音要訣，全球錄音室設計典範。
室內隔音建築與聲學 Building A Recording Studio	Jeff Cooper 原著 陳榮貴 編譯 12開 / 800元	個人工作室吸音、隔音、降噪實務。錄音室規劃設計、建築聲學應用範例、音場環境建築施工。
NUENDO實戰與技巧 Nuendo Media Production System	張迪文 編著 DVD 特菊8開 / 定價800元	Nuendo是一套現代數位音樂專業電腦軟體，包含音樂前、後期製作，如錄音、混音、過程中必須使用到的數位技術，分門別類成八大區塊，每個部份含有不同單元與模組，完全依照使用習性和學習慣性整合軟體操作與功能，是不可缺少的手冊。
專業音響X檔案 Professional Audio X File	陳榮貴 編著 特12開 / 320頁 / 500元	各類專業影音技術詞彙、術語中文解釋，專業音響、影視廣播，成音工作者必備工具書，A To Z 按字母順序查詢，圖文並茂簡單而快速，是音樂人人手必備工具書。
專業音響實務秘笈 Professional Audio Essentials	陳榮貴 編著 特12開 / 288頁 / 500元	華人第一本中文專業音響的學習書籍。作者以實際使用與銷售專業音響器材的經驗，融匯專業音響知識，以最淺顯易懂的文字和圖片來解釋專業音響知識。
Finale 實戰技法 Finale	劉釗 編著 正12開 / 定價650元	針對各式音樂樂譜的製作；樂隊樂譜、合唱團樂譜、教堂樂譜、通俗流行樂譜，管弦樂團樂譜，甚至於建立自己的習慣的樂譜型式都有著詳盡的說明與應用。

書名	編著 / 規格	內容說明
貝士聖經 I Encyclop'edie de la Basse	Paul Westwood 編著 2CD 菊4開 / 288頁 / 460元	Blues與R&B、拉丁、西班牙佛拉門戈、巴西桑巴、智利、津巴布韋、北非和中東、幾內亞等地風格演奏，以及無品貝司的演奏，爵士和前衛風格演奏。
The Groove The Groove	Stuart Hamm 編著 教學DVD / 800元	本世紀最偉大的Bass宗師"史都翰"電貝斯教學DVD。收錄5首"史都翰"精采Live演奏及完整貝斯四線套譜。多機數位影音、全中文字幕。
Bass Line Bass Line	Rev Jones 編著 教學DVD / 680元	此張DVD是Rev Jones全球首張在亞洲拍攝的教學帶。內容從基本的左右手技巧教起，還談論到關於Bass的音色與設備的選購、各類的音樂風格的演奏、15個經典Bass樂句範例，每個技巧都儘可能包含正常速度與慢速的彈奏，讓大家可以很清楚的看到彈奏示範。
放克貝士彈奏法 Funk Bass	范漢威 編著 CD 菊8開 / 120頁 / 360元	本書以「放克」、「貝士」和「方法」三個核心出發，開展出全方位且多向度的學習模式。研擬設計出一套完整的訓練流程，並輔之以三十組實際的練習主題。以精準的學習模式和方法，在最短時間內掌握關鍵，累積實力。
搖滾貝士 Rock Bass	Jacky Reznicek 編著 CD 菊8開 / 160頁 / 360元	有關使用電貝士的全部技法，其中包含律動與節拍選擇、擊弦與點弦、泛音與推弦、悶音與把位、低音提琴指法、吉他指法的撥弦技巧、連奏與斷奏、滑奏與滑弦、搖弦、勾弦與掏弦技法、無琴格貝士、五弦和六弦貝士。CD內含超過150首關於Rock、Blues、Latin、Reggae、Funk、Jazz等......練習曲和基本律動。

書名	編著 / 規格	內容說明
實戰爵士鼓 Let's Play Drum	丁麟 編著 CD 菊8開 / 184頁 / 定價500元	國內第一本爵士鼓完全教戰手冊。近百種爵士鼓打擊技巧範例圖片解說。內容由淺入深，系統化且連貫式的教學法，配合有聲CD，生動易學。
邁向職業鼓手之路 Be A Pro Drummer Step By Step	姜永正 編著 CD 菊8開 / 176頁 / 定價500元	趙傳"紅十字"樂團鼓手"姜永正"老師精心著作，完整教學解析、譜例練習及詳細單元練習。內容包括：鼓棒練習、揮棒法、8分及16分音符基礎練習、切分拍練習、過門填充練習...等詳細教學內容。是成為職業鼓手必之專業書籍。
爵士鼓技法破解 Decoding The Drum Technic	丁麟 編著 CD+DVD 菊8開 / 教學DVD / 定價800元	全球華人第一套爵士鼓DVD互動式影像教學光碟，DVD9專業高品質數位影音，互動式中文教學譜例，多角度同步影像自由切換，技法招數完全破解。12首各類型音樂樂風完整打擊示範，12首各類型音樂樂風背景編曲自己可來。
鼓舞 Drum Dance	黃瑞豐 編著 DVD 雙DVD影像大碟 / 定價960元	本專輯內容收錄台灣鼓王「黃瑞豐」在近十年間大型音樂會、舞台演出、音樂講座的獨奏精華，每段均加上精心製作的樂句解析、精彩訪談及技巧公開。
最適合華人學習的 Swing 400 招	許厥恆 編著 DVD 菊8開 / 176頁 / 定價500元	國內第一本爵士鼓完全教戰手冊。近百種爵士鼓打擊技巧範例圖片解說。內容由淺入深，系統化且連貫式的教學法，配合有聲CD，生動易學。

書名	編著 / 規格	內容說明
指彈吉他訓練大全 Complete Fingerstyle Guitar Training	盧家宏 編著 DVD 菊8開 / 256頁 / 460元	第一本專為Fingerstyle Guitar學習所設計的教材，從基礎到進階，一步一步徹底了解指彈吉他演奏之技術，涵蓋各類音樂風格編曲手法。內附經典《卡爾卡西》漸進式練習曲樂譜，將同一首歌轉不同的調，以不同曲風呈現，以了解編曲變革之觀念。
吉他新樂章 Finger Stlye	盧家宏 編著 CD+VCD 菊8開 / 120頁 / 550元	18首膾炙人口電影主題曲改編而成的吉他獨奏曲，精彩電影劇情、吉他演奏技巧分析，詳細五、六線譜、和弦指型、簡譜完整對照，全數位化CD音質及精彩教學VCD。
吉樂狂想曲 Guitar Rhapsody	盧家宏 編著 CD+VCD 菊8開 / 160頁 / 550元	收錄12首日劇韓劇主題曲超級樂譜，五線譜、六線譜、和弦指型、簡譜全部收錄。彈奏解說、單音版曲譜，簡單易學。全數位化CD音質、超值附贈精彩教學VCD。
吉他魔法師 Guitar Magic	Laurence Juber 編著 CD 菊8開 / 80頁 / 550元	本書收錄情非得已、普通朋友、最熟悉的陌生人、愛的初體驗...等11首膾炙人口的流行歌曲改編而成的吉他獨奏曲。全部歌曲編曲、錄音遠赴美國完成。書中並介紹了開放式調弦法與另類調弦法的使用，擴展吉他演奏新領域。
乒乓之戀 Ping Pong Sousles Arbres	盧家宏 編著 CD+VCD 菊8開 / 112頁 / 550元	本書特別收錄鋼琴王子"理查‧克萊德門"，18首經典鋼琴曲目改編而成的吉他曲。內附專業錄音水準CD+多角度示範演奏演奏VCD。最詳細五線譜、六線譜、和弦指型完整對照。
繞指餘音 The Idea Of Guitar Solo	黃家偉 編著 CD 菊8開 / 160頁 / 500元	Fingerstyle吉他編曲方法與詳盡的範例解析、六線吉他總譜、編曲實例剖析。內容精心挑選了早期歌謠、地方民謠改編成適合木吉他演奏的教材。

書名	編著 / 規格	內容說明
爵士和聲樂理 爵士和聲樂理練習簿 The Idea Of Guitar Solo	何真真 編著 菊8開 / 每本300元	正統爵士音樂學院教學理念，帶你從最基礎的樂理開始認識各式和聲概念，並達到舉一反三的活用境界。學完兩冊後若覺得一知半解，可另外購買《爵士和聲樂理練習簿》將幫你實際運用練習，並有詳細解答，用以確認自己需要加強的部分，更上一層樓。

Guitar
FAMOUS COLLECTIONS
古典吉他名曲大全(一)

- -

編著　楊昱泓

監製　潘尚文

樂譜編寫　林文前・楊昱泓

文案編寫　郭國良・楊昱泓

封面設計　張惠萍

美術編輯　張惠萍・胡乃方

包裝設計　Yihui Wu

吉他演奏　楊昱泓

錄音、混音　何承偉

影像後製　Vision Quest Studio・何承偉

電腦製譜　史景獻・潘堯泓・林聖堯・林怡君

校對　吳怡慧・陳珈云

出版發行　麥書國際文化事業有限公司
Vision Quest Publishing Inc., Ltd.
地址　10647台北市羅斯福路三段325號4F-2
4F.-2, No.325, Sec. 3, Roosevelt Rd.,
Da'an Dist., Taipei City 106, Taiwan（R.O.C.）
電話　886-2-23636166・886-2-23659859
傳真　886-2-23627353
郵政劃撥　17694713
戶名　麥書國際文化事業有限公司
登記證　行政院新聞局局版台業第6074號
廣告回函　台灣北區郵政管理局登記證第03866號

ISBN 978-986-5952-27-3
http : // www.musicmusic.com.tw
E-mail : vision.quest@msa.hinet.net

中華民國102年9月初版

本公司可使用以下方式購書

1. 郵政劃撥

2. ATM轉帳服務

3. 郵局代收貨價

4. 信用卡付款

洽詢電話:(02)23636166

讀者回函

感謝您購買本書！為加強對讀者提供更好的服務，請詳填以下資料，寄回本公司，您的資料將立即列入本公司的優惠名單中，並可得到日後本公司出版品之各項資料，及意想不到的優惠！

姓名 ⬚ 生日 ⬚ / ⬚ / ⬚ 性別 □ ♀ □ ♂

電話 ⬚ 就讀學校 / 機關 ⬚

地址 ⬚ E-mail ⬚ @ ⬚

▶ 請問您曾經學習過那些樂器？

□ 鋼琴 □ 吉他 □ 提琴類 □ 管樂器 □ 國樂器

▶ 請問您是從何處得知本書？

□ 書店 □ 網路 □ 樂團 □ 樂器行 □ 朋友推薦 □ 其他

▶ 請問您是從何處購得本書？

□ 郵購 □ 書局 ＿＿＿＿＿＿（名稱）

□ 社團 □ 樂器行 ＿＿＿＿＿＿（名稱） □ 其他 ＿＿＿＿＿

▶ 請問您認為本書整體看起來？ ▶ 請問您認為本書的售價？

□ 棒極了 □ 還不錯 □ 遜斃了 □ 便宜 □ 合理 □ 太貴

▶ 您曾經購買本公司哪些書？

⬚

▶ 您最滿意本書的那些部份？ ▶ 您最不滿意本書的那些部份？

⬚

⬚

▶ 您希望未來看到本公司為您提供那些方面的出版品？

⬚

⬚

非常感謝您填寫本表格，我們將極慎重的考慮您的意見，並立即將您的資料建檔。

www.musicmusic.com.tw

麥書國際文化事業有限公司

10647 台北市羅斯福路三段325號4F-2

4F.-2, No.325, Sec. 3, Roosevelt Rd.,
Da'an Dist., Taipei City 106, Taiwan (R.O.C.)